阮　義　忠

我的興趣、工作、生活、理想都因攝影而聚焦在一起,辦《攝影家》雜誌的前後十年間,正是體力最好、事情最多的階段,走訪世界各地不僅是辛勤工作後的身心調劑,也是編務延伸。幸運的是,無論採訪攝影節或邀稿,過程之中都摻和著友誼,以至於再瑣碎的細節,都能讓我領受到絲絲溫情。

那些年,有時半夜醒來會茫然一會兒,不知自己是在哪個國家、哪個城市。在家就絕不會搞混。但家只是一張睡慣的床、再黑也不會搞錯的走位,以及無所不在的熟悉氣味嗎?我想,牽繫人的,應該還是那份歸屬感。雖然經常旅行,異地卻總給我家的感覺,在各個城市遇到的那些可愛的人,讓我對他鄉與故鄉有了新的解讀。

拍照四十年,我所發表過的作品大多是關於台灣本島的。在國外旅行捕捉的鏡頭,往往在回家把底片沖好、壓出樣片後就束之高閣,很少再去翻看。之所以會把這些照片後面的故事寫出來,也是因為一個有趣的機緣。

兩年多前,杭州市民攝影節的負責人傅擁軍找我去參展、講座,順便到《都市快報》攝影部看看記者們的作品。那些優秀的攝影工作者,有的拍鄉村留守兒童,有的拍體育選手在榮耀、掌聲過後的辛酸,也有的暴露社會底層人物的困境,或是用空拍記錄都市與農村的變貌。

每位記者的作品我都做了點評,鼓勵他們長期經營心儀的主題,因為不斷探索外在環境才能更了解自己,靈感的火花也會被點燃。我以自己為例,回憶向廣東美術館推薦鄭森池的作品《覓金山鴻爪》。他長期拍攝舊金山鐵路的華工遺跡,呈現了一個時代的一群人,以苦不堪言的勞役換取微薄工資寄回中國老家。許多人再也沒能返回故土,終其一生只能錐心瀝血地望鄉。

在廣州參加展覽開幕的那天,我靈機一動,向鄭森池、陳傳興兩位老友提議開個聯展。陳傳興拍的台灣、我拍的外國以及鄭森池拍的華工合在一起呈現,題目就定為《故鄉,他鄉,望鄉》。大家都覺得這是個好主意,而我尤其開心,因為終於找到了整理國外照片的脈絡。

跟記者講故事時,《南方都市報》〈視覺週刊〉的編輯鄭梓煜在場旁聽,並隨即邀我寫專欄。《在他鄉》的照片故事因而開啟。為了這個專欄,我可認真地去看照片檔案了,沒事就捧起

一大本，用八倍的放大目鏡貼在那一小格一小格24x36mm的影像中搜尋。

每當看到某地的某人，一幕幕鮮活的畫面又浮上腦海。那些朋友的臉孔，比當地名勝古蹟更讓我難忘，想到他們就好像想到故鄉的童年玩伴，彷彿是在看人生倒帶。在他鄉，竟讓我對故鄉、本土和家的感覺更真切；那些地方就像一個個座標，點出台灣在地球上的確切位置，也勾勒出我一路走過的痕跡。

後來，聯展因故無法推出，專欄也由於紙本媒體經營困難、版面縮減而未能長期刊登。但事情既然開了頭，我便依自己的步調，繼續放大一張張的照片、寫就一篇篇的文章，按部就班地完成了這本書。

《在他鄉》中的圖片故事，只是我造訪過的部分城市。巴黎、土魯斯、佩皮尼昂、亞爾、塞維爾、哥多華、巴塞隆納、里斯本、波爾圖、科英布拉、布拉格、布達佩斯……大多數都不可能再回去了。事隔二十年再回憶，本來只是一卷卷底片中的一格格畫面，加上文字，便彷彿將過去召喚到了現在。

九二一地震發生後，我開始記錄慈濟援建災區的希望工程，接著又隨證嚴法師行腳，在國外的旅行為之中斷，除了大陸地區，十多年來幾乎不曾踏上別的土地。從那時到現在，台灣起了很大的變化。鎖國心態萌起，大多數的媒體不是報導政壇亂象，就是島上的芝麻小事，國際新聞少之又少。久而久之，一般民眾幾乎不關心世界大事，甚至有人產生台灣是地球中心的錯覺。

每個人的生命半徑有限，任何事都以自我為中心，畫出來的圓會小得可憐。關心旁人、了解世界，路就會愈走愈寬，世界也會大一些。人類文明史也就是移民史，為了各種原因，許多人不得不遷徙、流浪。如果身在這裡，心卻在別處，必定痛苦不堪，而在任何地方都能找到歸屬感，那麼，所站之地就是故鄉。

每次旅行都是離家與返鄉的過程，旅行使我對故鄉與本土有新的定義。在世界各地行走，不但讓我有機會與不同國家、民族、生活習俗廣泛接觸，也使我替自己與故鄉找到更清晰的位置。

目錄

01

輯
一

France

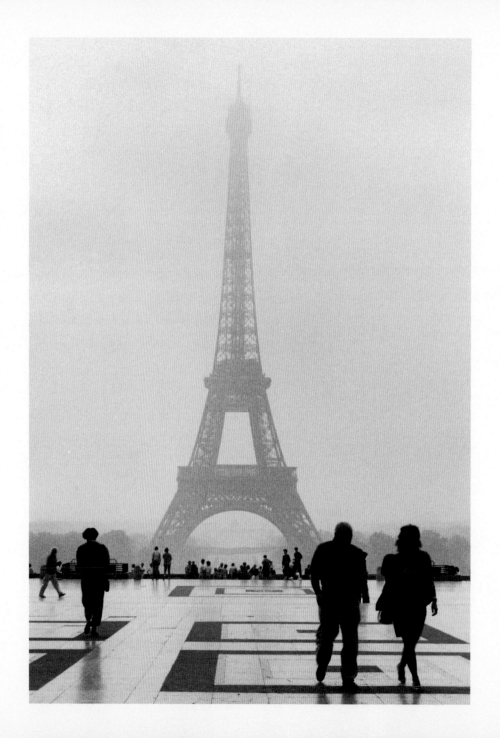

巴黎鐵塔・一九九〇

初訪巴黎

巴黎我去過不下十次，但第一次拍的底片壓成樣片後便束之高閣，二十多年沒碰過。最近找出來，才發現連時間順序都沒整理，十二卷三十六格的影像交錯混雜，如同我失準的記憶。沒別的法子，只有靜下心來，從每卷的第一張和最後一張找線索，一卷一卷慢慢銜接，才逐漸理出了頭緒。傳統攝影的好處就是，永遠可從樣片找回失去的記憶點滴。

我發現，在抵達巴黎之前，相機記錄的是宜蘭四季村，望著一格格的畫面思前想後，終於恍然大悟。《四季》早就出過書、開過展覽，事隔多年重返，只因張大春主持的《縱橫書海》電視節目想錄製我下鄉拍照的情況。巴黎街頭的前一張景象，就是我在回程經過北宜公路，於九彎十八拐處俯瞰的蘭陽平原；龜山島在遠遠的海平面上，得用放大鏡才能看清楚。

如今審視這些從沒放大過的照片，覺得它們彷彿暗示著我的創作之路將從本土跨向國際。那年，巴黎現代美術館（Musée d'Art Moderne）收藏了《人與土地》中的十二張照片，法國攝影博物館（Musée Français de la Photographie）也剛好要為我舉行個展。千里迢迢來到巴黎，一是為了參加展覽開幕，二是要向收藏我作品的巴黎現代美術館攝影部主任，也就是趙無極的夫人法蘭斯・馬奎（Francoise Marquet）致謝。

清晨踏上法蘭西，老友劉俐與夫婿趙克明已在機場等我們了。時間太早，旅館還不能辦入住手續，劉俐幫忙把行李寄在門房，帶著我們一家三口來到一個可遠眺巴黎鐵塔的廣場。晨霧籠罩下的花都撲朔迷離，既神祕又羅曼蒂克，但這景點全球遊客都喜歡拍，我也就無心經營，只順手按了一張快門。沒想到現在看來，竟比我認真拍的照片還要好，也算是神來之筆了！

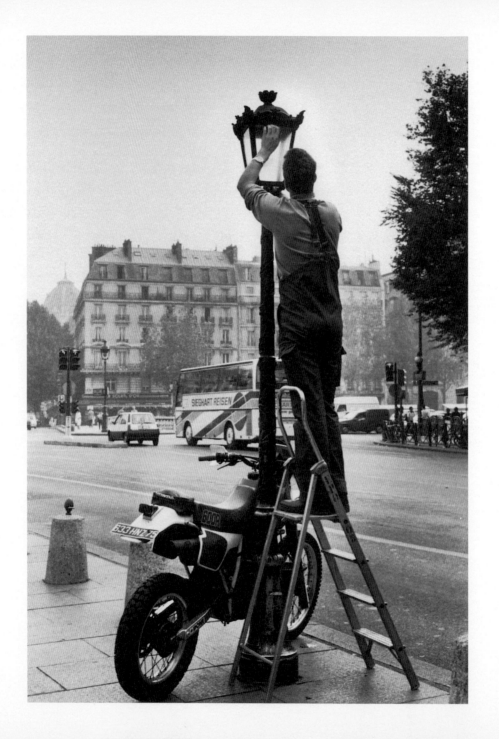

聖日耳曼大道‧巴黎‧一九九〇

世紀不變的舊與好

街上冷清清的，開始營業的只有咖啡館，上班、早起的市民在這兒看報、打發早餐。劉俐帶我們到一家人氣頗旺的咖啡館吃了熱騰騰的牛角麵包、煮蛋、咖啡，告訴我們，這就是「花神」（Café de Flore），巴黎文學與知識菁英最喜歡去的兩家咖啡館之一，另一家是「雙叟」（Les Deux Magots）；兩家都位於聖日耳曼大道。

在巴黎，真是一不小心就會踏進大放光采的歷史舞台。當年沙特與西蒙波娃就是在花神咖啡館醞釀了存在主義，而一九九四年，法籍作家費德里克・貝格伯德（Frédéric Beigbeder）更是設立了「花神文學獎」（Prix de Flore），每年在此頒獎。

正在考慮咖啡要不要續杯，一位騎著越野摩托車、挑著輕便鋁梯的帥小夥子在門口不遠處停下來，幾乎就在我正對面；原來，他正沿著大街把相隔不遠的每座路燈都擦亮。這一景讓我望得出神，因為路燈跟一九四四年由喬治・丘克（George Cukor）攝製的電影《煤氣燈下》（Gaslight）裡的路燈造型幾乎一樣。而布拉塞（Brassaï, 1899-1984）於一九三二年出版的《夜之巴黎》（Paris de nuit）攝影集，裡面那張「點燈人」，姿態也跟眼前的這位非常相似。時代劇變，巴黎卻始終保持著世紀不變的舊與好，這才是真正的文化遺產啊！踏上花都不到一小時，這城市已向我透露了她的自豪與堅持、精緻與抒情。

帥哥的制服和工作時的一舉一動，甚至摩托車停放的位置，都讓我覺得再合宜不過了，怎麼看都舒服。難怪有人說，在巴黎啥事不做也不會無聊，光是泡在路邊咖啡座看人來人往，看他們的穿著與互動，也能品出味道來。

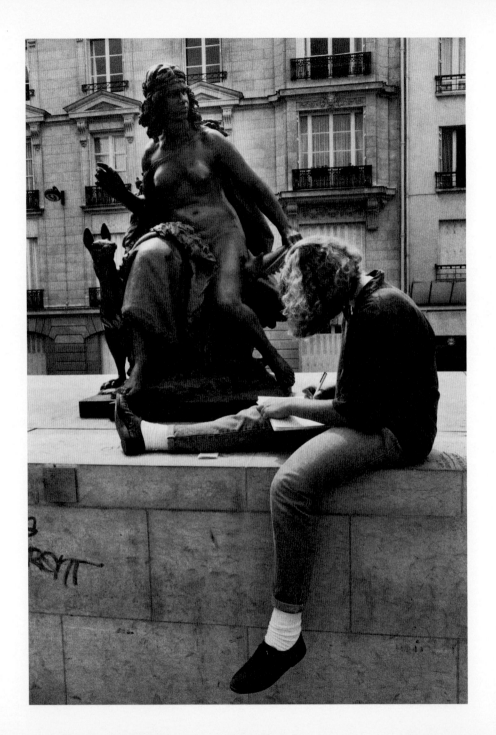

不同時代的共同追求

這位妙齡女子大概是太愛法蘭西了，連頭髮也染成國旗的紅、白、藍三色。她坐在雕像旁埋首疾書好一陣子了，聚精會神的模樣讓我好奇：是作家嗎？學生嗎？還是遊客？周遭人來人往，她卻完全不受干擾，也不認為自己有取悅任何人的需要。

奧賽美術館（Musée d'Orsay）的廣場上，六座代表不同種族的女神雕像各據一方，分別以地球的六大洲命名，是六位雕塑大家的作品。巴黎除了大大小小的美術館，任何戶外空間、大街小巷都可看到藝術家的心血結晶豎立著。老百姓隨時都可親炙名家傑作，文化、藝術與市民的日常生活實已融為一體。

女子坐在馬蒂蘭・莫羅（Mathurin Moreau）創作的大洋洲女神旁，這尊雕像原是一八七八年為夏悠宮（Palais de Chaillot）所做，能從貴族官邸的廊下移到街頭讓大眾瞻仰，真乃藝術家之幸。

女神的姿態與表情，表達了既想回首過往，又要朝前邁進的精神，肌骨扭動，讓人感覺到鑄鐵軀殼內的血脈賁張。從鏡頭看去，女神座前的女郎彷彿也是雕像，兩者呈現了不同時代女性所共同追求的獨立與自主。

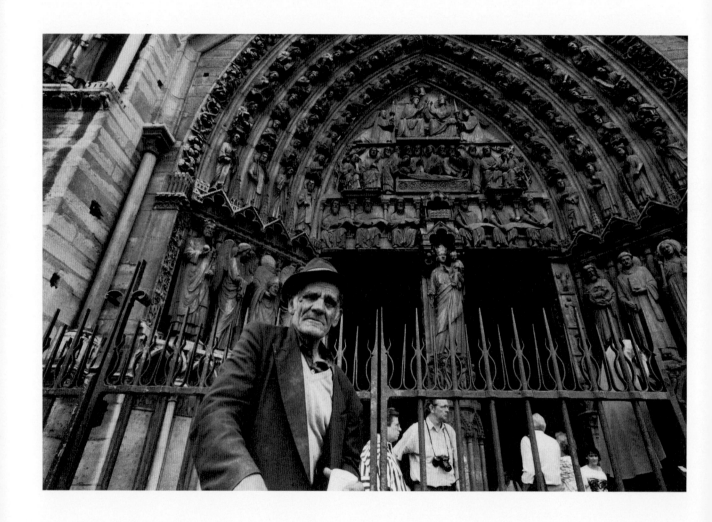

聖日耳曼大道，巴黎，一九九〇

乞丐與天使

遊客到巴黎，聖母院是必訪之地，我們一家三口也不例外。要去的那天，我一路都在想著高中時讀過的那本雨果名作，以及小說改編的同名電影《鐘樓怪人》。來到聖母院的正門廣場前，一位滿臉滄桑、衣服灰撲撲的老人忽然橫在眼前，朝我伸出一個紙杯，讓我著實嚇了一大跳，彷彿駝背敲鐘人加西莫多突然從黑暗中閃出。

原來，他只是位乞丐，希望我在紙杯裡投點錢。放入銅板後，本能讓我順勢舉起相機，拍下了這張照片。來不及反應的他，也就這麼永遠地印在了我的底片上。

聖母院是巴黎最具代表性的歷史古蹟、觀光名勝與宗教場所，位於市中心塞納河西堤島之東側南岸，開口面對西方。廣場有個原點（Point Zéro）地標，是法國丈量全國各地里程所使用的起測點，這使得聖母院被視為法國文化中心點的象徵意義又更加強烈了。

歌德式建築的大門雕滿《聖經》使者，可是對我來說，最搶眼的卻是闖入眼前的這位乞丐。當時覺得是意外，現在將照片放大出來，倒使我起了遐想：他是真正的乞丐嗎？靠乞討度日有多久了？背後又有什麼樣的故事？或者，他其實是在試煉世人的悲憫心、包容心。或許，天使真的會以人們想不到的身分下凡呢？

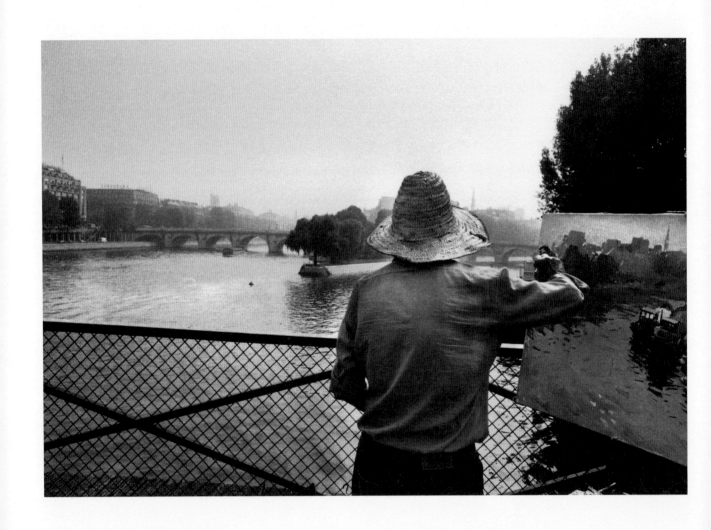

塞納河上的新橋，巴黎，一九九〇

向大師致敬

塞納河從巴黎市中心穿過，左岸右岸各有風情。所有關於巴黎的電影絕對會有塞納河的鏡頭，任何攝影家拍巴黎也不會漏掉兩岸風光。這些動態或靜態的影像在我的腦海裡根深柢固，以至於漫步在路上、橋上，會有已經來過的感覺，少了幾分新鮮。

巴黎的三十五座橋陸續建於不同時期，跨越西堤島的「新橋」（Pont Neuf）是塞納河上現存最古老的橋，也是巴黎首座石造橋梁，歷時近三十年才完工。一五七八年開始興建時，因未遵循傳統在橋梁上搭蓋房屋，所以被命名為「新橋」。

當時的皇帝亨利四世決定橋上不搭建築，是為了避免阻礙羅浮宮的視線。四個世紀過了，歷經多次修復與更新的大橋依然交通繁忙，河邊一帶歷史悠久的舊書中心幾乎與這座橋一樣著名。

這幅景象實在是太有名了，昂利・卡蒂-布列松（Henri Cartier-Bresson，1908-2004）、愛德華・布巴（Édouard Boubat，1923-1999）、羅伯特・杜瓦諾（Robert Doisneau，1912-1994）等大師都曾經從這個角度留下或溫情、或幽默、或超現實的影像。如今，那些鏡頭已隨著他們的離世而永垂不朽。

經典作品深烙腦海，讓我遲疑著到底要不要按快門，因為再怎麼取景，也彷彿像是翻拍照片。就如鏡頭前的這位寫生者，整幅畫早已在前輩的筆觸下完美構成，他充其量也只能在無關緊要的小角落刷個幾下，再怎麼表現也會是畫蛇添足。畫師的背影映出我的心境，轉個念頭、舉起相機，就以這聲「咔嚓」來向攝影大師們致敬吧！

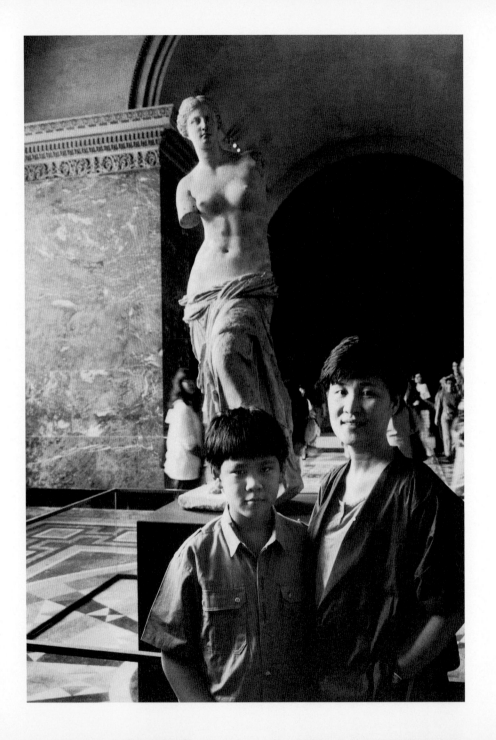

愛與美的象徵

羅浮宮實在是太大了，讓人一天逛下來，就累到不敢逛第二天。豐富的藏品和洶湧的人潮令人眼花撩亂，幾乎不可能靜心觀賞。來自世界各國的觀光客，說什麼也要親睹早就從畫冊、媒體上知悉的經典原作，好像若非如此，巴黎就等於白來了。人人心中各有目標，其中肯定包括《蒙娜麗莎的微笑》、《斷臂維納斯》等鎮館之寶。

在米洛斯島發現的維納斯，是古希臘最著名的雕刻作品之一，相傳是亞歷山德羅斯（Alexandros of Antioch）於西元前一五〇至五〇年間所雕。斷臂非但無損愛神的美，反而激發了人們對完美的無限想像。記得上中學時，美術課老師經常要我們臨摹維納斯頭像。一再翻模的石膏像輪廓略顯粗糙，經年落塵也讓女神有如久未淨容，但神祕的魅力與儷人之美絲毫不減。當時的鄉下少年，何曾敢夢想有一天能如此接近她的大理石原作！高二〇四公分的女神近在咫尺，仰望著她，直叫我屏息久久，不敢吐氣。

我很少替家人拍照，在維納斯面前為他們留影的機會卻不願錯失。為了這次旅行，內人特地去學了八個月的法文。兒子雖然才剛上小學，卻一路不吵不鬧，還學會「請給我十張聯票」的法語，專門負責買地鐵票。如今兒子已三十出頭，內人在台北搭地鐵也總有人讓座；兩千多歲的女神永遠象徵著愛與美，只會隨著時間而愈來愈讓人著迷。

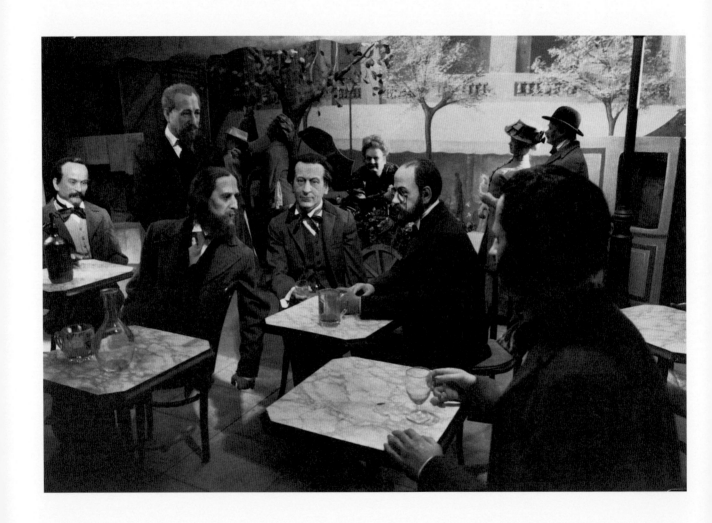

格雷萬蠟像館，巴黎，一九九〇

不同時空的邂逅

原以為在蠟像館只會看到一堆假人假物，不可能太有趣。沒想到，在格雷萬蠟像館（Musée Grévin）看到的不只是一尊尊蠟像，還有一個時代的氛圍。眼前這一景尤其震撼：畫家、音樂家、文人、政客、商賈、普通百姓全聚在一個小酒館裡，牆上則呈現著窗外街景。燈光一打，讓參觀者彷彿來到巴黎的黃金年代。

在暗房放這張照片時，我不由地想起伍迪·艾倫（Woody Allen）的電影《午夜巴黎》（*Midnight in Paris*）。一位美國男子在巴黎度假，每到深夜零時便能搭上一輛舊時的馬車，前往另一個時空的巴黎，邂逅那時的文學藝術大家、巨擘。有趣的是，每個時代的人都對周遭的一切抱怨連連，夢想著回到自己心目中的黃金年代。依我從書上得來的印象，近代有沙特、卡繆、海明威、畢卡索、德布西、拉威爾、薩提等人描繪的巴黎，再早的是雨果、左拉、波特萊爾等人筆下的巴黎。每個人對巴黎的認知與想像不同，以我現在的年紀，就特別喜歡安德烈·柯特茲（André Kertész，1894-1985）的攝影集《我愛巴黎》（*J'aime Paris: Photographs Since the Twenties*）。

十八世紀末，著名的法國《高盧日報》（*Le Gaulois*）創辦人亞瑟·梅耶（Arthur Meyer）突發奇想，要成立一座蠟像館，讓報紙的頭版人物從文字中走出來。參與蠟像館創建的阿弗列德·格雷萬（Alfred Grévin）集幽默漫畫家、雕塑家、舞台服裝設計師於一身，貢獻非常大，故此館最終以「格雷萬」命名，開幕時贏得空前好評。

蠟像栩栩如生，整個場景就像瞬間的目擊經驗，靈感說不定正是出自一張照片。我在取景時，感覺自己就像《午夜巴黎》的男主角，跟來自不同時空的歷史人物有了一場奇妙的邂逅。

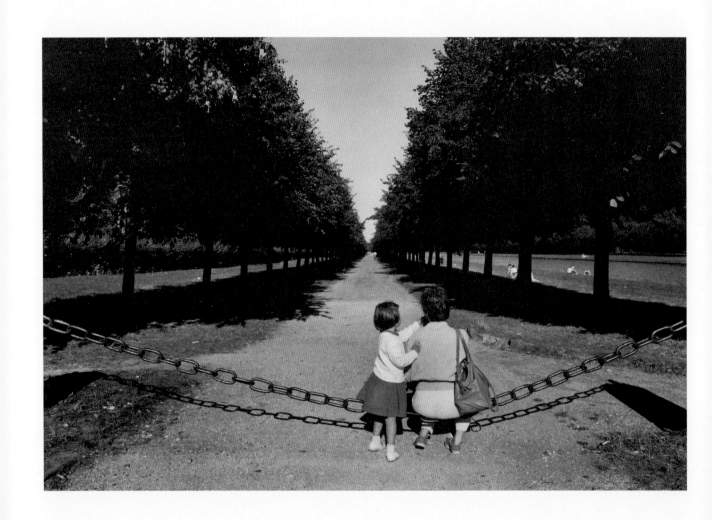

楓丹白露，一九九〇

在楓丹白露歇息

法國真是一片受上蒼恩寵的土地，樹長得好、草長得好、農產品豐腴，再便宜的葡萄酒也爽口，再不起眼的巷弄小餐館也有令人感到味覺深層甦醒的美味料理。那天，一位畫家朋友帶我們到巴黎郊外走走，除了造訪巴比松畫派起源地、參觀米勒故居，也去了相鄰的著名景點楓丹白露（Château de Fontainebleau）。秋高氣爽、陽光燦爛，倘佯在空氣清新的大自然中，讓人舒服到輕輕嘆息，在這種環境過日子才叫愜意啊！

在巴比松農村（Barbizon），我強烈感受到，米勒、梵谷是在最平凡的鄉野村夫身上，學習與天地和諧相處之道。而楓丹白露的宮廷園藝家則是將自然框上幾何圖像、抽象線條，藉以展現理性癖好，彷彿是用草木製圖。兩個地方我都很少拿起相機，前者再怎麼捕捉也沒有畫家的巧手韻味，後者再怎麼構圖也表現不出人類對理性的終極追求。倒是返回市區前，在楓丹白露看到的這幕景象讓我為之心動。

一位逛到累極的母親，找不到行人座椅，卻也沒不顧一切地坐在草地上，可能是怕把衣服弄髒，在鐵鍊上稍稍歇息，一語不發。平時總被呵護的小女兒，此時竟反過來照顧媽媽了，小手捧著糖果餵大人。尋常百姓散發在生活中的溫情，正是我喜歡拍的照片。

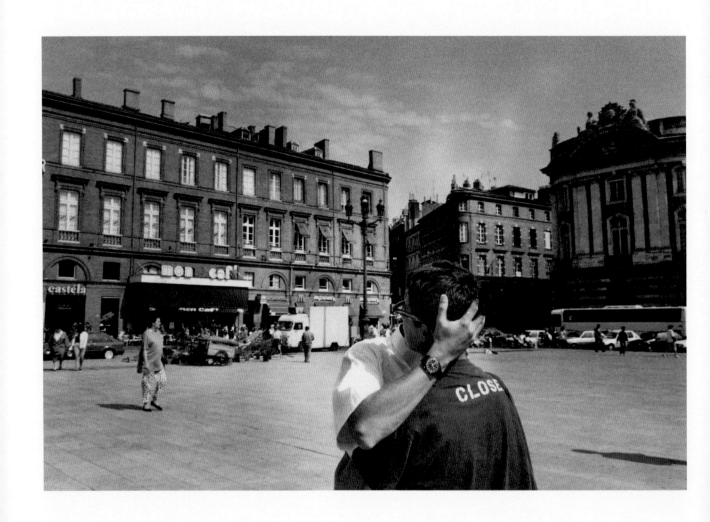

市政廳廣場，土魯斯，一九九〇

市政廳廣場之吻

法國南部的土魯斯（Toulouse）不僅是我最常造訪的外國城市，也是我留下深情的異鄉。大約有十年期間，每年暑假我都會在這羅馬人建立的迷人城市住上幾天，探望我的忘年之交——水之堡攝影藝廊（Galerie du Château d'eau）的創辦人、攝影大師尚‧杜傑德（Jean Dieuzaide，1921-2003）。一九九九年，九二一大地震發生後，我全力投入佛教慈濟基金會援建災區五十所學校的攝影紀錄，只當暫別一年，沒想到之後卻再也不曾踏上這塊土地。

土魯斯是僅次巴黎、里昂、馬賽的法國第四大城市，也是歐洲的太空產業基地，亞洲觀光客較少來此遊覽。我若不是為了參訪「水之堡」，也很可能永遠不會認識這個被稱為「玫瑰之城」（La Ville Rose）的寶地。土魯斯的獨特之處，正是許多古城牆、大教堂、公共建設與民間宅第都以紅磚砌成，到處一片暖紅，即便在冬季也讓人覺得熱情洋溢。在建築以石料為主的歐州地域，這是極為罕見的。

歷史悠久的市政廳廣場（Place du Capitole）占地兩公頃，方方正正地被一般高的四、五層紅磚建築圍著，視野通達。無論春夏秋冬任何季節，陽光從各個不同的角度射來，在周遭映出泛玫瑰紅的光影，讓磚牆的表情千姿百態，真是說有多迷人，就有多迷人！

紅磚在老家頭城隨處可見，只是土質不同，顏色不像土魯斯這樣濃。小時候經常蹺課到磚廠捏泥巴、塑玩偶。那東一堆西一堆的土燒硬塊被鄉民視為粗材賤料，扔在路旁也少有人會去撿，那知在異鄉才見識到了它的魅力。泥土燒紅之後，竟能疊成如此典雅的房舍、這麼氣派莊嚴的宮殿和教堂！

微風拂面，我站在廣場中央，被藍天、白雲輕罩著。幾步之外，一對戀人情不自禁地相擁深吻，兩個人頭疊成了一個，愛情的熱力向四面八方輻射，周圍的紅磚牆看起來更豔了。

鬧市中的落寞

土魯斯市政廳廣場有如百姓的公共客廳，商洽、聯絡、小聚都喜歡在此相約，各有各的獨鍾酒館、餐廳或露天咖啡座。喜歡在附近巷弄商家打轉的外地遊客，迷路了只要轉回廣場，就能確認方位重新出發。我們一家三口由巴黎搭 TGV 高速鐵路特快車抵達，行李拖到旅店後便一身輕。初來乍到卻不覺窒礙難行，走個幾分鐘，廣場就在眼前了。

那年兒子才剛上小學二年級，一路頗耗體力得隨我們東奔西趕，除了肚子餓，絕少愁眉苦臉。他的手錶時間沒調，台灣吃飯時間到了，他就覺得該用餐了；法國吃飯時間到了，就再用一回。對他來說，美術館的展覽可沒街頭活動有意思，因此，遇到市集或各式雜耍表演，我們就盡可能陪他逛。

在法國的餐館與咖啡廳，經常可見穿著體面的老先生、老太太獨自享用佳餚，臉龐被人氣與葡萄酒醺得通紅，倒也不顯落寞。但在市政廳廣場這樣出雙入對的熱鬧場所，他們的身影就會顯得格外孤獨。

一位戴著呢帽的佝僂長者執杖緩行，每一步都維持著尊嚴與優雅，拐杖落地的聲音節奏有致，吸引我尾隨於後。一小段路後，卻見他拐進廣場邊的巷內，再也撐不住地往店家櫥窗一靠，坐在窄窄的窗台上連連咳嗽。

是與人有約嗎，還是不想獨自在家？趁他不察之際，我趕緊按下快門，再收好相機。由他跟前走過時，突然有股涼意直沖後腦勺，彷彿空虛與寂寞也會傳染人似的。將來的我，步入晚年後是否也會像他一樣？想到這裡，我就忍不住牽起兒子的小手、摟住太太的肩膀，與家人靠得緊緊的，好將哆嗦趕走。

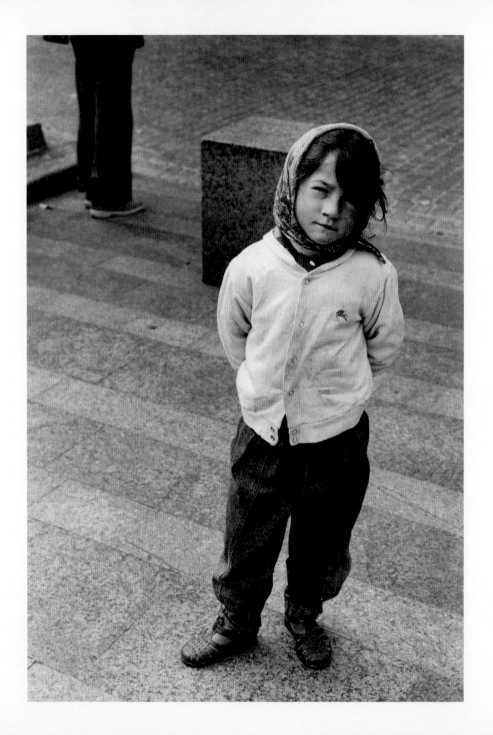

土魯斯市區‧一九九一

吉普賽小孩

有個忘了名字的市區地鐵站，出口是不大不小的廣場，一群吉普賽小孩成天在那兒遊蕩。每個幼童的長相都惹人憐愛，神情、舉止卻流露著世故的成熟，時時機靈地瞅著來來往往的行人，認出觀光客後，就會蜂擁而上，伸手乞討。唯有在屢次遭到拒絕，或終於有人給了銅板，才會恢復小孩才有的委曲或雀躍，童顏與風霜並存，滄桑與天真一體。

土魯斯友人提醒我，小心別被孩子們包圍，因為小扒手總是在這種時候伺機下手。這讓我不敢靠近這些鬼靈精，雖在十來步外觀望，卻又捨不得離開，不知不覺，竟也像他們一般，對周遭人物察言觀色起來。

那天，我又打這地鐵站經過，發現那些熟悉的小臉不見了，廣場一時冷清不少。悵然轉身，竟跟一位小小的吉普賽女孩碰了個正著。大概是很少見到黃皮膚的東方人，她沒跟我伸手，只是歪著頭打量我。朝她舉起相機、按下快門，她也只是聳聳小肩膀，一聲沒吭。

剎那之間，彷彿伸手討賞的倒是我了！

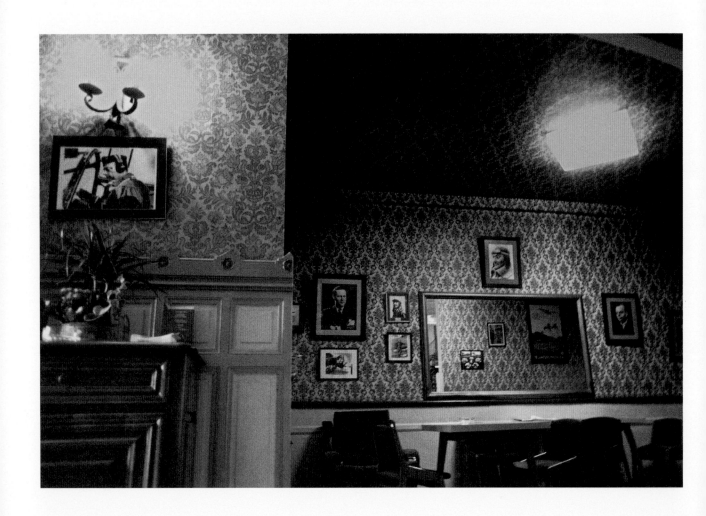

大陽台旅舍，土魯斯，一九九一

大陽台旅舍

每一年，杜傑德「杜老爹」都會替我們訂同一間旅館，在市政廳廣場邊的同一家餐廳為我們洗塵，且必定為我們點上那道油亮、香鹹又濃郁的白豆豬肉腸燉鴨（cassoulet），看著我們用鄉村麵包連湯帶肉地在瓦罐裡沾食，得意地說：「你們到哪兒都吃不到這麼美味的土菜！」

距離市政廳廣場大約一百公尺的「大陽台」旅舍（Le Grand Balcon）可不僅僅是一間道道地地的土魯斯古厝，而是一段傳奇歷史的舞台。早在飛機發明之前，土魯斯人就熱衷於熱氣球運動，第二次世界大戰期間，這兒更成了盟軍的主要空中基地。在當年有酒吧、舞池的「大陽台」是時髦飛行員夜夜流連的場所，其中最著名的就是《小王子》的作者安東尼・聖修伯里（Antoine de Saint-Exupéry）。除了這本已被翻譯成兩百五十種語言的巨著，他也寫了《夜航》（Vol de Nuit）、《風、沙與星星》（Terre des Hommes）等書，內容都曾提及，他跟好友與女伴們在餐廳一支接一支地跳探戈，然後不得不相擁上樓回房，以擺脫那三位老處女旅店主人的監視。

曾是新潮、奢華象徵的「大陽台」，在我們入住時已老邁不堪，曾經提供浪漫情調的暗紅色地毯泛著霉味兒，陳舊的彈簧床東鼓西凹，唯有觀賞牆上的老照片，遙想那些飛行英雄的事蹟，才能暫時淡忘在這兒下榻的種種不適。

連續三年都投宿於此，第四年的暑假，杜老爹終於在我們的要求下，幫我們換到一家「毫無輝煌歷史」的普通旅社。二〇〇九年，「大陽台」經過整修後重新開張，兩顆星的平價老旅店搖身一變，成了精緻昂貴的五星級酒店。網站的宣傳圖片顯示，充滿故事的昏黃裝潢被刷上了寡淡的灰與白，可我們至今還沒回去過。

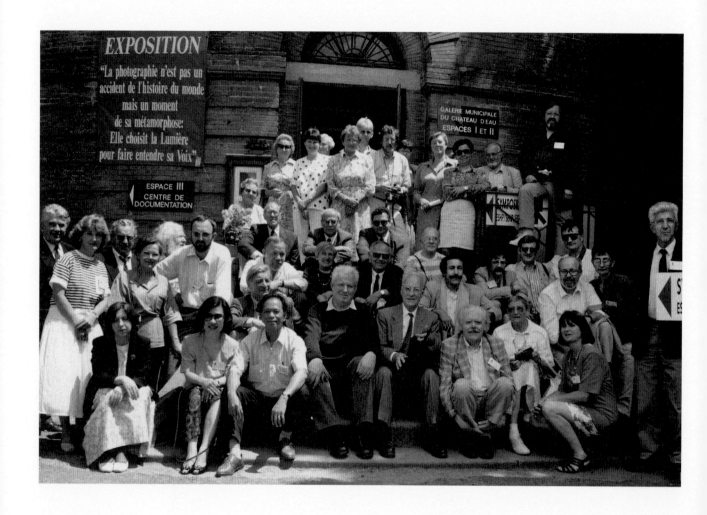

水之堡攝影藝廊門口，土魯斯，法國，一九九一

歐洲攝影歷史協會

造訪土魯斯不久後,我便將水之堡攝影藝廊的典藏品引進台灣,在台北及台中的兩個美術館做了大型展覽,並把握因緣創辦了《攝影家》雜誌。在這之前,我還受邀參加了由該藝廊主辦的那一屆歐洲攝影歷史協會年會。

誤打誤撞的我,是這個歐洲組織當時的唯一亞洲會員,還繳過好幾年會費。年會的一週期間,與大家的溝通全是透過內人翻譯,至於會員們以各國語言發表的冗長演講,就幾乎全得靠影像猜意思了。幸虧法國人張羅吃的特別有一套,今天去酒莊品酒、明天去古堡晚宴,就是當成觀光也是頂級旅遊。

臨別前的最後一餐,直到現在都難以忘懷,總共上了七、八道,印象最深的是鵝肝排盤像花瓣,由三種顏色的水晶肉凍包著。男、女服務生個個年輕俊秀,從前菜、湯品開始,包括甜點、水果、乳酪盤,道道都得幫我們換上不一樣的紅、白葡萄酒。最後,主廚還像大明星一樣地出場致意,幫會員們在當晚特製的精美菜單上簽名。

協會成員幾乎都是歐洲各地的攝影博物館、藝廊館長以及評論家、史學家,除了來自挪威的一對夫妻,所有與會者都比我們年長。最有趣的就是,塔伯特(Talbot)、尼普斯(Nièpce)兩家博物館的館長沒事就會故意拌拌嘴,延續那一百多年的爭議:攝影術到底是英國人還是法國人發明的?

有一天,夏勒華攝影博物館(Musée de la Photographie à Charleroi)的館長喬治·維荷希瓦(Georges Vercheval)問我對比利時攝影的了解。我第一個就提李奧那·米松(Léonard Misonne,1870-1943),把他嚇了一跳!這位比利時的畫意派攝影家在當時幾乎已被世人遺忘,我卻擁有一本他以詩配圖的絕版攝影集,對他的作品瞭若指掌。聽我問到:「米松是用什麼技巧,才能把人物及田園的輪廓,拍成有如散發著聖潔光暈?」他更驚訝了:「我下午的論文報告就是要談這一點……。」

此次與會促成了日後我在尼普斯攝影博物館、我的學生在夏勒華攝影博物館的個展。之後,由於語言障礙,我沒再參加過歐洲攝影歷史協會的任何聚會。這幀在水之堡入口石階的大合照,成了我跟與會人員的唯一紀念。

我的貴人

有一年到杜傑德的出生地度週末，在那四周都是大蒜田的老農舍裡，他把我們一家三口首度造訪水之堡攝影藝廊的合照擺在客廳火爐台上，我這才知道，他已視我們為家人了。

「水之堡」原是法國舊時代每個城市都有的機構，等於是將城外河水引入城內的水利設施。有了自來水後，這種類似燈塔、又像堡壘，裡面還有大水車的建築就成了無用的空間。各城市陸續將其拆除改建，全法國境內就只剩下兩座，土魯斯這座正是其中之一。它當然也是用紅磚砌成的，造型與色澤都格外出色，一直被政府單位細心維護著。

一九七四年，杜傑德想把美國攝影家拉夫‧吉卜生（Ralph Gibson）的展覽引進土魯斯，苦尋場地不獲，求助於市政府。市長告訴他，美術館及所有公共空間的檔期早就排滿了，唯一閒置之處就是「水之堡」。結果展覽大為成功，展出效果且因那別具一格的圓形空間、紅磚牆而格外有味道。市府放心地將這座古蹟交給杜傑德辦攝影藝廊，「水之堡」也成為土魯斯市民，乃至於國際攝影愛好者最常參觀的展覽場所之一。

在我一九九〇年初次造訪時，水之堡攝影藝廊已成立了十六年，從未間斷地舉行了兩百多個攝影展，收藏了幾乎所有史上攝影大師的名作。由於展出水平始終維持罕見的高度，「水之堡」遂被公認為世界最重要的影像殿堂之一。

我從不敢夢想能在這裡展出，因緣卻是如此不可思議。杜老爹的厚愛促成我於一九九四年八月在此舉行個展，並出專刊。開幕的前一天晚上，布展工作告一段落，杜老爹與內人袁瑤瑤開心地在展覽大海報前的沙發上小歇。我舉起相機，向我生命中的兩位貴人致敬。

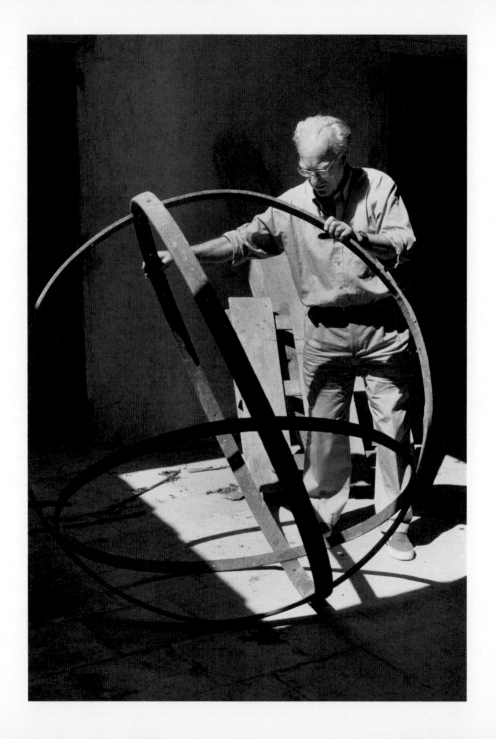

杜傑德在老家農舍，法國土魯斯，一九九二

理想中的世界

人的緣分真是奇妙。當年與老友陳傳興初識時，他還在法國留學。有次聽他說：「法國最重要的攝影展場其實不在巴黎，而是南部土魯斯的水之堡。」後來，我又在法國《CAMERA》雜誌的〈水之堡專號〉看到創辦人杜傑德的訪問記，深受感動，當下決定，只要踏上法國土地，就一定要去拜訪他。在法國攝影博物館展覽的那一年，我終於去了這個心目中的聖殿。

記得與杜傑德約見的那天下午，我和內人先在市政廳廣場逛逛，一隻路過的飛鳥竟然在我肩上落了一泡屎。我擔心衣服擦不乾淨，內人卻說：「沒關係，這叫好兆頭！」果然相談甚歡，告辭前，我說：「希望有一天能將貴館的典藏品引進台灣展覽。」杜傑德抬頭直視著我：「你認為台灣此刻最需要展出那些攝影家的作品？」於是，我口沫橫飛，加上翻譯，又多耽擱了他十幾分鐘。沒想到他眼睛發亮：「你還有時間嗎？咱們到對面小館喝杯啤酒！」半小時的約會，就這樣演變成五天四夜的相處，彼此成了忘年之交。

杜傑德是攝影大師，卻在生命中的黃金歲月將自己的創作擺在一邊，全心全力為全球的好攝影家策展。他在作品中所傳達的人道精神，與他待人處事的溫厚寬容完全相契，堪稱我所見過最表裡合一、令人敬佩的藝術家。

我有次問他，若不是攝影家，最想從事那行？他毫不猶疑地表示：「雕塑家！」那天，我們在他的鄉下農舍，看著他將父親遺留的農具組成一個鏤空球體。後來，每回看這張照片，我都覺得他好像是在創造一個星球，一個他理想中的世界。

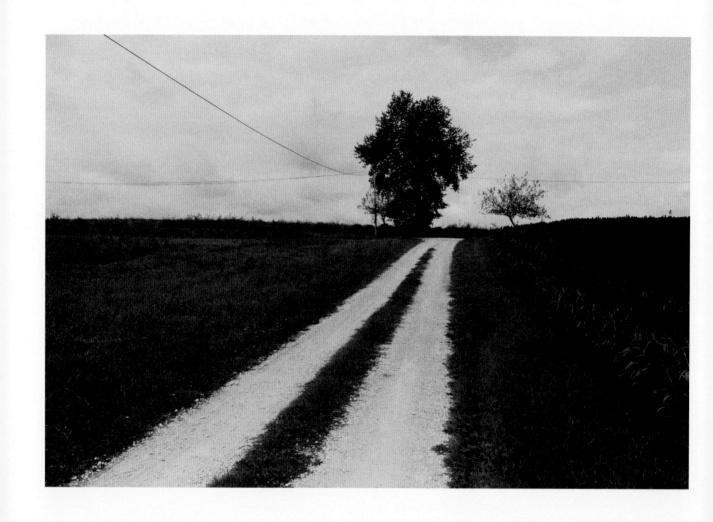

土魯斯鄉下，法國，一九九二

大蒜鄉的私房食譜

無論多忙，杜老爹總會安排我們到鄉下老家度週末，每回總要提起門前當圍籬的那一大叢竹子，是他父親年輕時去越南工作帶回來栽種的。父親往生後，竹子繼續長大到如今的數丈高，而越南也不再是法國的殖民地了。

第一次去，是歐洲攝影歷史協會年會閉幕後，他邀了我們夫妻和一位法國文化部的攝影主管同往。夫人賈桂琳親自下廚，並在後院門廊外擺張鐵鑄小桌、幾把帆布椅，讓我們先喝玫瑰紅酒配醃鯷魚橄欖。院裡有棵無花果樹，來不及摘的果子掉滿地，熟甜到隱隱散發酒香。午後的陽光從樹蔭隙縫灑下來，亮晃晃地像金幣，大家就那麼懶洋洋地坐到天黑，整個情景恍如夢境。

最好玩也最難忘的那次，就是我在水之堡攝影藝廊個展的那年夏天。杜老爹夫婦提著塞滿食物的野餐籃、開著舊舊的國產標緻汽車，載我與內人到鎮上參加一年一度的大蒜節。整條街都用一串串的大蒜裝飾著，這才曉得，新鮮和醃製過的大蒜除了白皮、褐皮，還有紅皮、紫皮、黑皮的，配上肥碩充滿生命力的長條綠蒜苗，把到處都妝點得花團錦簇。

晚餐地點就在農民合作社，採自助式，家家戶戶把拿手菜擺在長桌上與好鄰居分享。所謂的鄰居，最近的也相隔十幾里、甚至幾十里，彼此一年到頭見不上幾面。田裡一切機械化，只夫妻二人就能顧上好幾畝。大蒜節是蒜農們難得的交誼日，都是中老年人，個個皮膚曬得紅通通的，滿臉皺紋，精神卻特別好。飯後，聲聲老歌從手提音響傳出來，喝得半醉的老夫妻紛紛站起來，雙雙對對相擁而舞，好不幸福！賈桂琳說，他們時常會跳到天亮。

這個畫面是杜老爹農舍望出去的那片田野，窄窄的小路、細細的電線、孤立的大樹和小樹，電線的那一端，就是難得一見的鄰居。鄉民送了內人一份大蒜食譜，從此以後，美味的大蒜湯、大蒜雞就成了我們家的私房菜。茹素後不再殺生，大蒜湯卻依舊是我們一家三口的最愛，尤其在冬天，一碗熱乎乎地下肚，從頭暖到腳。

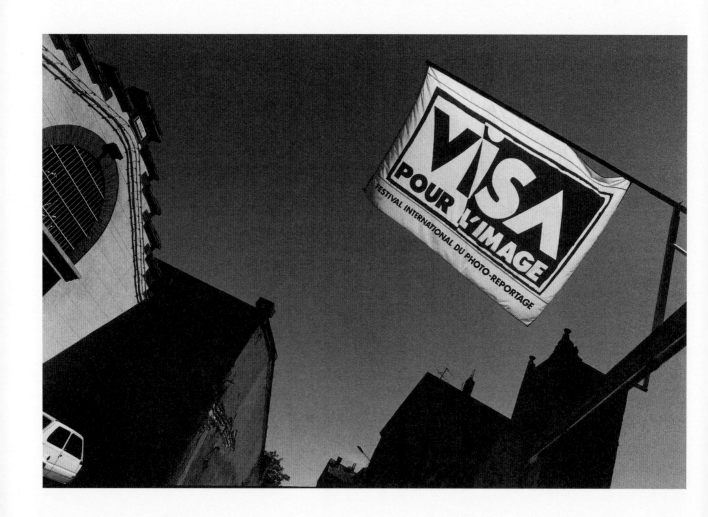

佩皮尼昂新聞攝影節，法國，一九九〇

影像簽證

佩皮尼昂（Perpignan）是個人口十萬出頭的度假勝地，位於法國與西班牙交界處，陽光豔麗、西班牙風情濃厚。一九六三年，達利宣稱經過此地火車站時得到頓悟，即此地為宇宙中心，因而創作了著名的畫作《佩皮尼昂火車站》（La Gare de Perpignan）。

一九八九年，年方三十二的攝影雜誌主編尚-方斯瓦・樂華（Jean-François Leroy）說服佩皮尼昂市府讓他辦攝影節，以「延長夏天的觀光季節」。國際上的第一個「新聞攝影節」（The International Festival of Photojournalism）就此成立，每年九月吸引二十多萬遊客以及近三千名來自世界各地的攝影專業人士。活動期間，馬路巷弄無不飄著大大小小的攝影節旗幟。直到如今我都記得，斗大的「VISA POUR L'IMAGE」（攝影簽證）在藍不見底的蒼穹中隨風展翅，劈啪乍響。

這個攝影節我參加過兩次，第一次是被杜傑德拉去的。一九九○年初見面，他便要我改變行程：「有個去年才創辦的攝影節，過幾天要開幕。」就在那兒，我生平第一次見到攝影界的重量級人物共聚一堂，其中包括當年獲頒「金簽證獎」（Visa d'Or Prix）的薩爾加多（Sebastião Salgado）。

記得那一次，杜老爹開著小舊車，出土魯斯後一路走鄉下小路，沿途參訪古教堂及修道院，只需兩小時的車程花了半天多。身為天主教徒的他告訴我們，教堂建築是西方文明的結晶，在還沒文字前，人們正是透過建築空間與雕刻圖像來理解先人智慧。

後來詳讀杜老爹的攝影集，我才發現，那天走的正是他的尋根之路。他體內流著伊比利亞半島的血液，吐納著法蘭西與加泰隆尼亞（Catalonia）的天地之氣，宗教信仰融入他的生活，使他的攝影作品充滿了濃厚的人道精神。

尚・杜傑德於二○○三年往生，如今回憶佩皮尼昂，就連攝影節的旗幟上也彷彿有他的身影。

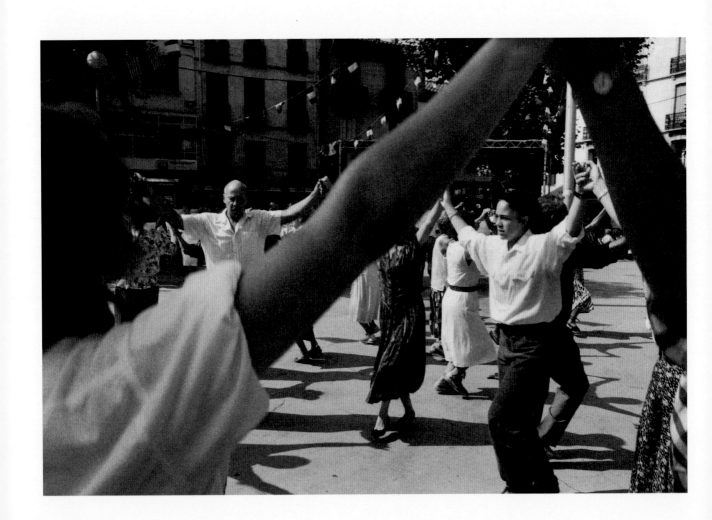

佩皮尼昂，法國，一九九〇

薩赫登舞

出發前，杜老爹便替我們高興：「今天是週日，又逢新酒上市，佩皮尼昂的廣場整天都有人跳薩赫登舞（Sardane）。你們運氣真好，碰上慶豐收的日子！」

薩赫登是加泰隆尼亞的傳統舞蹈，舞步簡單，無論男女老幼，手拉手圍成一圈即可同樂，是這個西班牙自治區團結、自豪的象徵。佛朗哥政府時代壓制加泰隆尼亞文化，薩赫登舞也被禁，因執政者懷疑老百姓藉足踏節拍編排密碼，傳達訊息。

佩皮尼昂是加泰隆尼亞的隔鄰，原屬西班牙，在十三、十四世紀還是馬略卡王國（Mallorca）的首都。曾被法國占領，又歷經西、法兩國三百多年的你爭我奪，終在一六四二年於著名的「加泰隆尼亞叛變」事件後重歸法國版圖。兩國之間的軍事較量、政教糾纏、愛與恨、忠與奸被記在史冊、編成戲劇，影響著一代又一代的老百姓，如今一切都已成雲煙。

那天，圍成一圈圈的民眾不但開心地舞著，還一口接一口地喝著遞來遞去、用傳統皮製酒袋盛裝的新釀葡萄酒，人人身上都散發著熱情，把我這個舞痴都給感染到情不自禁地跳了一會兒。在我眼前，手拉手、圍成一個大圓圈的男女老幼沒有法、西裔之分，只有一起面向陽光、迎接未來的佩皮尼昂人。

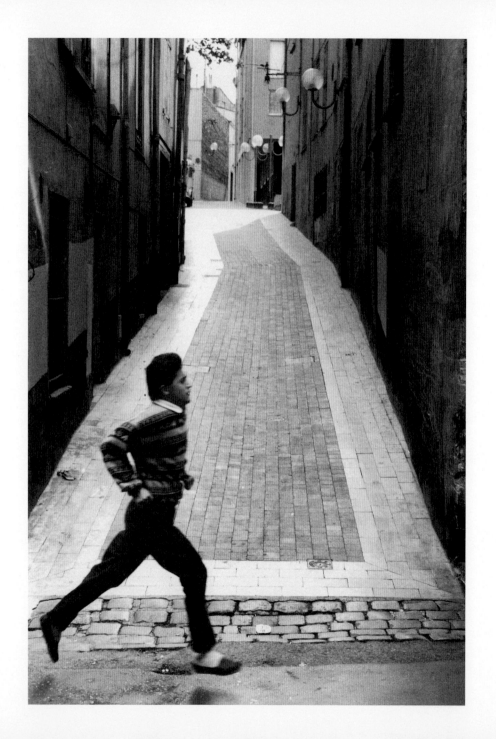

佩皮尼昂・法國・一九九四

出入夢境

在攝影節期間，整個佩皮尼昂小城從早到晚都是沸騰的，觀賞展覽、作品放映會，參加專家見面會的人群摩肩擦踵，要找個清靜的地方都不容易。然而，開幕之前、閉幕之後，只不過一日之隔就是天壤之別。

四年後，我又去了佩皮尼昂。那時，Visa Pour L'Image已從一個連本國也沒多少人知道的新攝影節，變得與亞爾國際攝影節（Rencontres Internationales de la Photographie d'Arles）同樣受矚目，而我自己也從一個單純的攝影師跨行出版界，除了出版攝影叢書，還辦了兩本雜誌：一是於國際發行的中英雙語版《攝影家Photographers International》雜誌，一是於台灣發行的《影像IMAGE》雜誌。一九九四那年，我和內人正是為了《影像》雜誌前來採訪第六屆國際新聞攝影節。

我們提早一天到，整個城市竟有如沉睡，到位於左拉街的大會辦公室報到時，連貴賓出入證都還沒製作好。旗幟雖已四處可見，但空蕩蕩的街頭顯得特別怪異，讓人感覺既不真實也不安心，就算繁華再現，也會如夢幻泡影般眨眼就會破滅。

處在這種氛圍之中，就算平時再篤定也難免失神，從左拉街逛入巷弄，只不過拐了幾個彎，就像誤入迷宮那樣，怎麼也找不到出口。周遭看不到半幅攝影節的海報或旗幟，讓人懷疑是否踩進了另一個時空的佩皮尼昂。

這種心情最適合拍照，從鏡頭中看去，急急趕路的此位市民，就像從一個夢境跳出來，正要奔入另一個。

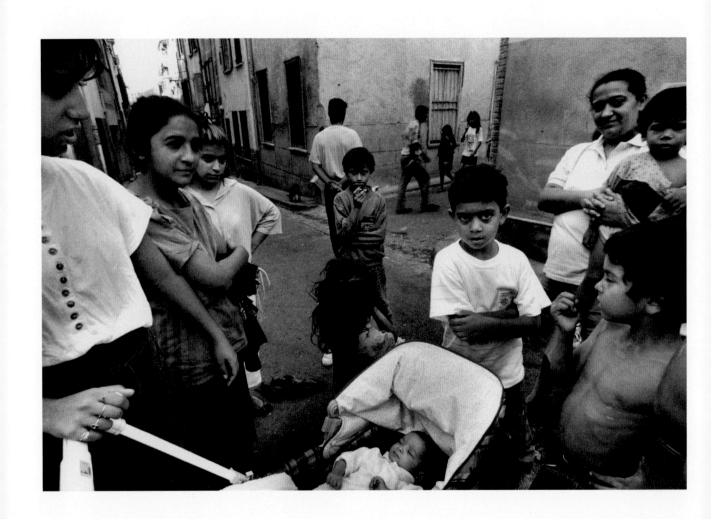

佩皮尼昂，法國，一九九四

精神流浪

「該參觀的地方都參觀了，該見的人也都見了，只可惜沒空帶你們到吉普賽人的社區走走！」上回的佩皮尼昂初旅，杜老爹在結束時惋惜地表示。

這一次他館務繁忙，沒能陪我們。我和內人從土魯斯搭火車前往，到旅社放下行李便到處亂逛，沒想到還真讓我們闖入了吉普賽人的社區。意外總是比計劃與安排更能給人驚喜。

那天，巷裡本來只有一群玩耍的小孩，沒想到我們這兩張東方面孔竟引起了居民的好奇，圍觀的人愈來愈多，就連嬰兒車都推出來了。觀察半天，也判斷不了嬰兒是誰家的，因為人人都在呵護、照顧，好像都是他的親人，生命共同體的族群意識之強，可見一斑。

後來才知道，那是西歐吉普賽人口最多的社區之一，有個叫做Tekameli的吉普賽樂團就住在這兒。據說，從巴塞隆納到布達佩斯都找不到像他們這麼好的樂團。有位美國女作家為了尋訪此團，舉家從紐約遷至佩皮尼昂城外，經過無數次的聯繫都徒勞無功，一年半後，才終於能夠登門拜訪那位主唱。

吉普賽音樂我收藏了不少，從薩拉沙泰（Pablo Sarasate）的《流浪者之歌》（*Zigeunerweisen*）到西班牙的「深歌」，還有非常好的佛朗明哥舞團紀錄片。對朝九晚五、生活一成不變的人來說，居無定所的流浪生活極具吸引力，但對許多吉普賽人來說，終其一生的努力，也只不過是要求得一處長棲之地，讓子孫不再漂泊。

然而，在按下快門的同時，我的內心響起匈牙利的吉普賽民間曲調，不知不覺地，我又開始精神流浪了。

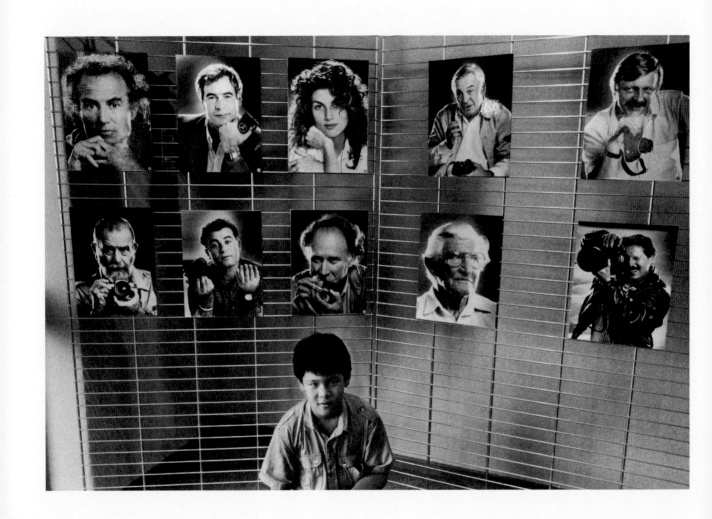

佩皮尼昂國際新聞攝影節，法國，一九九〇

超級巨星

由於我在大學任教，只方便在暑假出遠門，又因夫妻同行、兒子尚幼，只好帶在身邊。我和內人與人會晤，讀小學的兒子就乖乖坐在辦公室的角落等候。他從小便不得不獨立，放了學，自己坐公車來出版社找我們，等我們下班的時間，就到隔壁看賣魔術道具的小販推銷、變魔術。若不是他如此貼心，我們很多工作就不可能圓滿。

陪我們參觀攝影節，對小孩來說是極其無趣的，但他只要有顆籃球，便能在廣場或小巷裡對著牆壁投過去彈回來。有這麼不讓人操心的兒子，真是我們夫妻的大幸。事實上，我的人生關鍵期都有他為伴；《當代攝影大師》、《當代攝影新銳》和《美學攝影七問》三本書，都是帶著他在同一家西餐廳的同一張桌子上完成的。

截稿當天，一家三口吃過早餐，內人去上班，兒子便和我面對面地坐著，我寫字，他塗鴉，無聊便到旁邊的小公園玩一會兒。我的幾個攝影展，在籌備期間也是兒子第一個看到我放大的作品。在他上小學之前，我們父子有好幾年都經常同進同出。

那天，在佩皮尼昂攝影節的大會辦公室外，掛有當年參展的十位攝影家肖像；每個人都彷彿超級巨星。我只認得出薩爾加多，便要兒子蹲在他前面留影；按下快門的當下，心裡多少帶著幾分期許。如今，他已三十多歲，每天高高興興地上下班，身心健康、樂觀向上、絕不吝於幫助弱小。雖然不是超級巨星，我和他娘已經很滿意了。

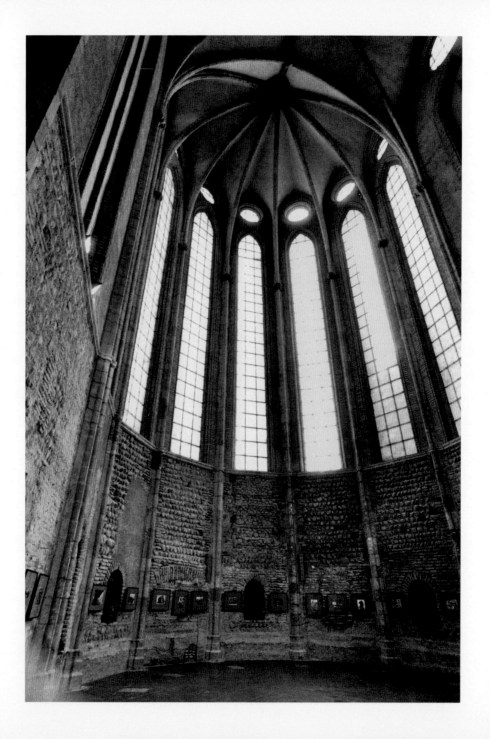

佩皮尼昂國際新聞攝影節，法國，一九九四

求主垂憐

再度到佩皮尼昂，我與內人負有採訪任務，由於時間緊迫，文章必須在旅途中完成，壓力不小。所幸剛到旅館辦好入住手續，經理便殷勤地送上一份標明所有展場的市區地圖，外加一本二十頁的大會小冊。這份印有法文、德文、西班牙文、英文的簡介，把每個展覽的背景都扼要交代了，讓我們省掉不少資料彙整的繁瑣工作，只需專注於攝影家側寫及展覽效果即可。

那年有四十個展覽，分布在十一個展場，世界新聞攝影基金會（World Press Photo）的「荷賽」年度獲獎作品也是重頭戲之一。好在小城不大，要不然便會像「巴黎攝影月」（Le Mois de la Photo à Montréal）那樣，展覽、觀眾分散各處，讓人感覺不到攝影節氣氛。

主辦單位的簡介強調：「我們必須決定，是要生活在一個納粹主義出沒的世界，或是受甘地信徒所啟發的世界。為了這一點，我們需要了解每天世界上所發生的事，而這世界的變化又遠比我們所想像的更快。」

但所謂的「世界變化」，很大一部分是對焦於戰爭、災禍或犯罪行為，看多了真會讓人得憂鬱症。難怪從事新聞攝影多年的英國著名攝影家唐・麥庫林（Don McCullin）後來只拍風景。

佩皮尼昂的展場大多是古蹟，除了城堡、教堂、美術館、市政廳、畫廊，廢棄已久的老醫院也包括在內。最主要的大展，按例是在占地廣大的「米尼姆修道院」（Couvent des Minimes）陳列。在指向天際般的教堂神龕上，看到那一張張人類愚蠢行徑的影像，我內心不禁響起文藝復興時期，由阿雷格里（Gregorio Allegri）所譜曲的〈求主垂憐經〉（*Miserere Mei Deus*）。

佩皮尼昂國際新聞攝影節，法國，一九九四

物質世界碎片

除了荷賽大展，還有向大師致敬的回顧展、對新秀的關注以及資深攝影記者現身說法、新聞從業人員自我檢視等項目。具反省力的攝影人，在揭露不公不義的同時，也向世人以及自己提出質問：在了解世界的眾多黑暗面後，對人性的悲憫與互助是否仍具信心？

「物質世界」是個很特別的展覽；來自七個國家的十六位攝影記者，在世界各國找了三十個家庭，請他們把擁有的一切物質陳列於天地之間，讓全家大小站在當中合影。歐、美、中東等國的富豪理所當然地炫耀著他們的豪宅、游泳池、轎車、珠寶、華服；非洲黑暗大陸的子民卻只能緊緊握著一小袋穀粒……諸如此類發人深省的展覽，還包括「分裂的靈魂」、「前進白令海」等。這些作品與新聞事件無關，是攝影者藉著對一個主題的長期關懷，見證個人與大自然實為生命共同體的真理。

正如一位策展人所言：「報章、雜誌、電視永遠在報導極端事件，但最好和最壞的都只是這個世界的一小部分。」是的，絕大部分的平凡人只求能順順利利過著屬於自己和家人、親友的小日子，那就是平安與幸福。新聞界需要大事發生，老百姓卻剛好相反。「沒有消息，就是好消息！」

除了主辦單位的正式展覽，還有許多會外展。渴望出頭的年輕攝影師或已有成績的自由攝影師各出奇招，自找場地舉辦小型個展。有的在咖啡館，有的在路邊圍牆，最特別的就是這個書店的過道。

照片內容我早忘了，但展出形式卻發人省思，彷彿影像不過是散在人們腳邊的物質世界碎片。

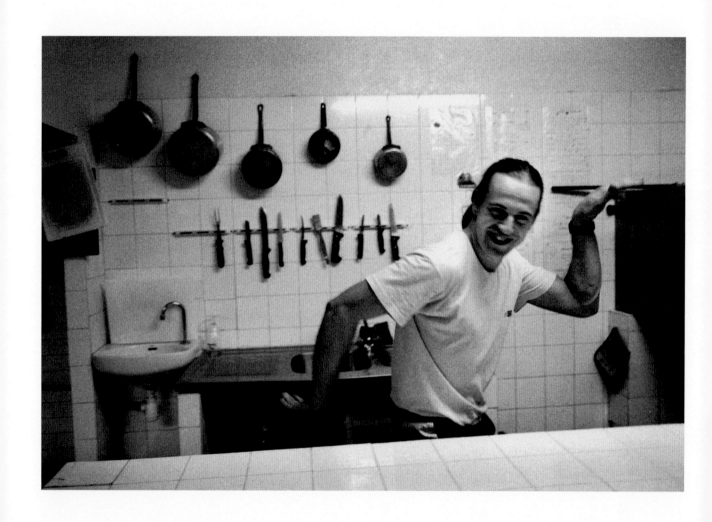

佩皮尼昂國際新聞攝影節，法國，一九九四

由不幸編成的旋律

佩皮尼昂的餐廳沒有一家令人失望的，高檔次的「主廚推薦全餐」令人激賞，而巷弄裡只有三、四張桌子的小吃店也讓人回味不已。不過，自從吃素之後，我對味覺的記憶起了變化，曾吃過的葷食美味好像隔了好幾層，再怎麼努力回想，也激不起舌蕾的興奮。

可以肯定的是，於世界各地旅行時，我和內人吃過的美食不少，有一度還異想天開，想辦一本關於「吃」的雜誌，時常要求滿意的餐廳讓我們參觀廚房、跟廚師聊兩句。

在佩皮尼昂吃過的最小一家館子，店名忘了，卻記得老闆、廚師、跑堂都是同一個人。雖然如此，這位帥哥卻應付自如，因為客滿也只不過六位，而且只供應簡餐，菜色就那幾種，最適合想省錢或趕時間的客人。讓我印象深刻的是，他很能自得其樂，知道我要拍照，馬上擺出鴨子的姿態。沒錯，他的拿手菜正是油封鴨腿（Confit de canard）。

總的來說，「Visa Pour L'Image」等於是全球新聞從業人員的一年一度大聚會。老朋友、新朋友一起看展覽、開座談會、欣賞幻燈片秀，然後相偕至餐廳、酒館、咖啡屋盡情享受生活所能提供的一切美好，完全不會被那些怵目驚心，甚至慘絕人寰的照片影響。

國際新聞攝影節就像是一個熱鬧無比的嘉年華會。不知道有沒有人跟我感覺一樣，彷彿眾人所踩的舞步，主旋律竟是由另一群人的不幸所編成。

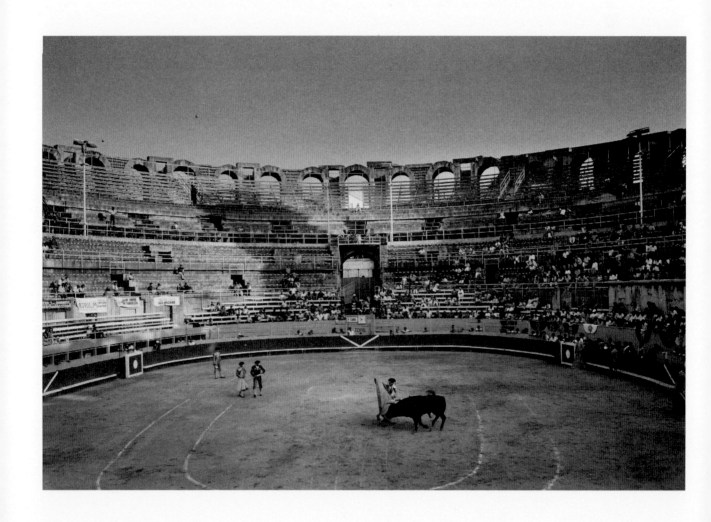

古競場，亞爾，法國，一九九一

鬥牛場裡的華麗屠殺

我們經常出國的那些年，《孤獨星球》(*Lonely Planet*)還未普遍，最常看到的旅行指南便是《米其林》(*Le Guide Michelin*)的綠皮書。還有一本紅皮書專談餐廳和旅店，是全球等級評鑑權威，讓有字號的餐廳既愛又怕。

有關法國古城亞爾(Arles)，綠本子這麼記載：「曾在中古時代為羅馬人首都和主要宗教中心的亞爾，保存了光輝的過去——羅馬古蹟圓形競技場(Amphitheatre)、古劇院(Theatre Antique)以及羅曼藝術的珍寶：修道院和聖托菲姆教堂(St. Trophime)。」

綠本子又強調：「亞爾國際攝影節更是替普羅旺斯建立了原創性的聲望。當地著名攝影家路西安·克拉格(Lucien Clergue，1934-2014)所創立的此攝影節，每年都會舉辦一系列高品質的展覽及活動。」

身為攝影節創辦人之一的克拉格能在旅遊手冊列名，可見他對家鄉的貢獻有多大。我曾幫台北市立美術館邀他來做過兩場講座，因此，當我和內人於一九九一年參訪第二十六屆亞爾攝影節時，他不但盛情招待，還帶我們去古競技場觀賞鬥牛表演。

對許多遊客而言，這是不可不去的觀光項目，我們卻大半時間閉著眼，不忍目睹。一場殘忍屠殺，竟用華麗無比的儀式在進行著；若不夠刺激，還會被喝倒采。死神將至的那決定性瞬間，眾人鼓掌叫好；我卻只敢遠拍，不忍用望遠鏡頭將血腥畫面拉近、停格。

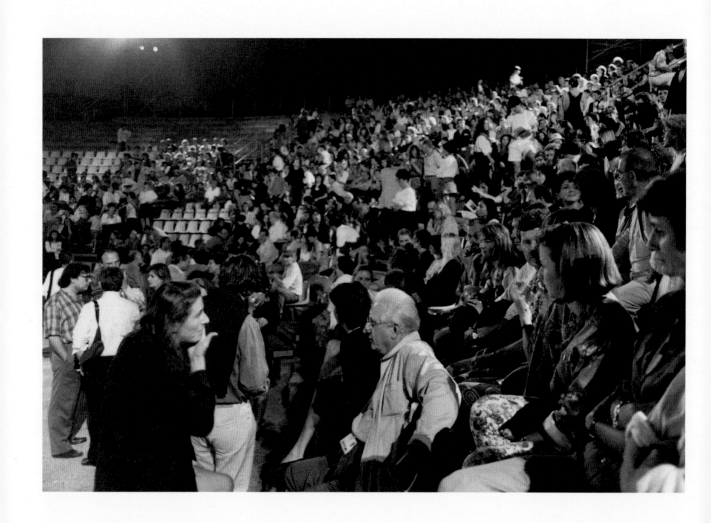

古劇場，亞爾，法國，一九九一

湊熱鬧的幻燈片秀

亞爾攝影節是一九七〇年開始的。記得我們去的那年傳言鼎盛，說攝影節經費龐大、難以為繼，不知明年還能不能續辦。結果，這個攝影節不但年年辦，而且始終風光，讓任何來過的人都印象深刻，到二〇一五年已邁向第四十五屆。每逢夏季，攝影幾乎是整座古城最重要的事，政府、商家全力配合，說是全民參與也不誇張。

記得第一回來，眾人在千年的石柱、台階及廊柱下，頂著夜空，享用豐盛美味的法國佳餚，讓我們著實體會到了羅馬帝國的饗宴遺風。餐後，開幕典禮於古劇場舉行。克拉格特地安排了兩位來自委內瑞拉的樂師上台表演，無論歌聲或吉他、單簧管合奏都精采絕倫。可惜大部分愛拍照的人卻不懂音樂，竟然用噓聲催樂師下台，因為他們只想看接下來的幻燈片秀。這是我對國際攝影人失望感最強烈的一次，因為他們的世界裡只有影像，孰不知看、聽、想的神經是互聯的。

在亞爾看過兩次幻燈片秀，感覺比佩皮尼昂遜色。這兒只有一張大銀幕，佩皮尼昂卻在古堡的三面城牆上搭了四、五個大小不等的銀幕，影像經過精心編輯，或單獨呈現，或彼此穿插、襯托，衝擊性極強。靜照經過多媒體處理，一場幻燈片秀竟然動用了近百部幻燈機，音效更是扣人心弦。在佩皮尼昂，看過幻燈片秀的人幾乎都會掉淚；在亞爾，湊熱鬧的氣氛卻比較濃厚。彷彿人人都在藉機做公關，隨時隨地不忘自我推銷。

二十多年過了，亞爾國際攝影節也於二〇一〇年與草場地攝影季合作，將展覽搬到了北京。不知在亞爾當地，又是什麼樣的光景？

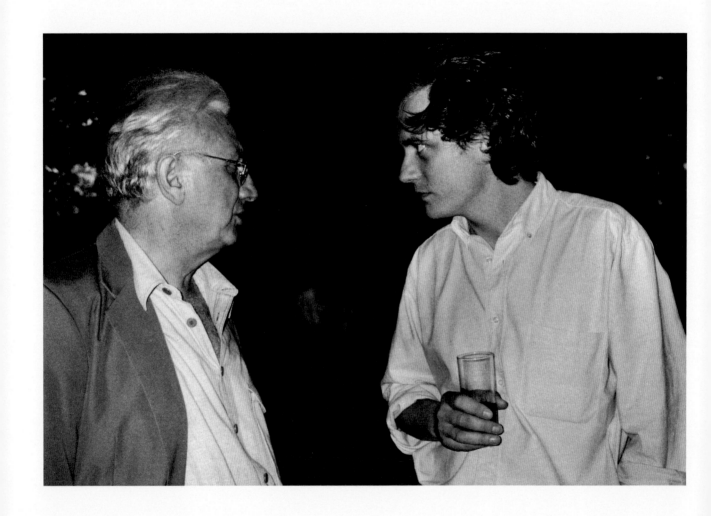

亞爾國際攝影節，一九九一

克拉格及赫貝爾

最近一次碰到弗朗索瓦‧赫貝爾（François Hébel），是二〇一二年三月在北京為三影堂攝影新人獎評審。多年不見，內人開他玩笑：「想當年，你可是個英俊的年輕人啊！」「想當年……？」他故作失望狀，聽到內人補充「現在是英俊的老人嘛！」才假裝鬆了口大氣。

這位在亞爾國際攝影節任職好多年的人才，於一九八六、一九八七年就擔任過總監，後來到馬格蘭攝影通訊社（Magnum Photos）擔任巴黎分部主管，再於二〇〇一年重回亞爾。在他去之前，馬格蘭就像個超級大樂團，人人是樂手，卻沒指揮家。那些年，我們時常會在巴黎、佩皮尼昂或亞爾碰到赫貝爾，誰又料得到，如今中國大陸竟成為他和其他西方業界高手大力耕耘的區塊。文化活動得與經濟發展掛鉤，更何況大陸已經成為全世界攝影節密度最高的地域。

克拉格非常靈光，反應之快，經常讓我跟不上，但他若非具備一等一的商業頭腦，恐怕也無法促成亞爾攝影節的誕生。除了曾是亞爾攝影節的支柱，他與畢卡索、尚‧考克多（Jean Cocteau，1889-1963）等大藝術家的友誼也為人熟知。

我們曾到他家參加晚宴，不但整座樓房是古蹟，屋內陳設的品味之高也令人咋舌。牆角一些不起眼的地方擺著小畫，畫框背板一翻，不是畢卡索的版畫，就是考克多的速寫，桌上的瓶瓶罐罐，許多都是畢卡索在附近窯廠燒的。

克拉格當然也是非常優秀的策展人，一九九一年在亞爾看到他布展蒂娜‧莫多堤（Tina Modotti，1896-1942）與愛德華‧威斯頓（Edward Weston，1886-1958）的「墨西哥之旅」；兩位藝術家的作品各占一面牆，中間陳列著這對師生愛侶的來往信件。展覽迴腸蕩氣，令我至今難忘。

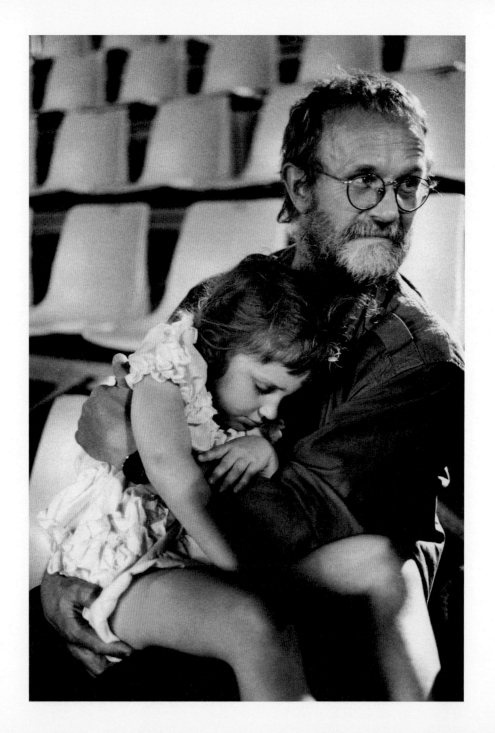

寇德卡與女兒

夏日的普羅旺斯夜空彷彿永遠不會暗，夜愈深、天空就愈藍。在一座石柱後方的草地上，有個人孤獨地盤腿而坐，專注地吃著盤裡的食物。滿頭亂髮、一臉落腮鬍，草綠色的軍服夾克髒髒舊舊的；不用靠近就可斷定，他是約瑟夫‧寇德卡（Josef Koudelka）。

傳說中的寇德卡，生活方式就像他一輩子鍾情的攝影主題「吉普賽人」沒兩樣，隨身帶個睡袋，四處流浪，處處為家；一輩子粗茶淡飯，從來就只為自己的興趣而拍照。許多歐洲的朋友提到他，在讚嘆其苦行僧似的工作精神之餘，也總會加一句：「此人的古怪脾氣，也算罕見！」

當他結婚時，大家都以為他的生活會開始正常了，可是他後來還是離婚了。平常跟母親生活的小女兒，那年也在亞爾跟他相處了幾天。在幻燈片放映場，眾人擠成一堆，他依舊找了人最少的位置坐下，抱著已入睡的女兒，溫柔地就像過平常日子的父親。

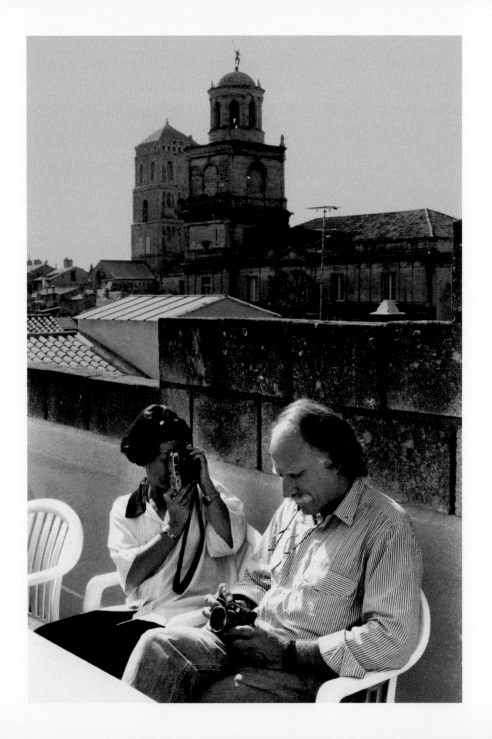

伊托碧黛與薩爾加多

為紀念哥倫布發現美洲五百年，亞爾攝影節將一九九一年的主題訂為「發現」，壓軸大展就是作品被當成大會海報的祕魯攝影家馬丁‧秦比（Martin Chambi，1891-1973）。這位照相館師傅以充沛的精力與創作狂熱，記錄了祕魯東南城市庫斯科（Cusco）的風俗、建築、風景與日常生活，被譽為「光的手藝人」。在他已完成登錄的一萬八千幅遺作之中，有一萬一千幅是玻璃版。以那個時空而言，能有這樣驚人的成績，豈止是了不起！

重頭戲還包括超級巨星、原籍巴西的薩爾加多《另一個美洲》（Other Americas）、以及墨西哥女攝影家伊托碧黛（Graciela Iturbide）的回顧展。薩爾加多無論在那兒出現，都會引起一陣騷動。他的話不多，一切透過美麗能幹的太太發言；蕾莉亞（Lélia Wanick Salgado）還包辦他的作品編輯、展覽策劃。那年的熱門話題之一，正是薩爾加多的鉅作《工人》（Workers）。兩年後，這個包含數百張作品的大型展覽與專書果然轟動全球。

伊托碧黛是我心儀已久的攝影家，喜歡拍墨西哥民眾的日常生活，作品風格強烈，有美洲大陸文學常見的「魔幻寫實」手法。她是攝影大師布拉弗（Manuel Álvarez Bravo，1902-2002）的得意門生，從跟隨老師旅行攝影學到「想拍所要的照片，永遠抽得出時間」。一九八七年獲頒尤金‧史密斯人道主義攝影獎（The W. Eugene Smith Grant in Humanistic Photography）的她，於二〇〇八年又得到哈蘇攝影獎（Hasselblad Foundation Photography Award）的殊榮。

兩位大師被大會安排在一起開記者會，身後為已有數百年歷史的市政廳鐘塔。作品溫暖的薩爾加多，本人看來十分冷漠，對任何發問都漫不經心；伊托碧黛倒是溫柔可親，顯得有點害羞，後來乾脆拿出相機，拍起薩爾加多來。

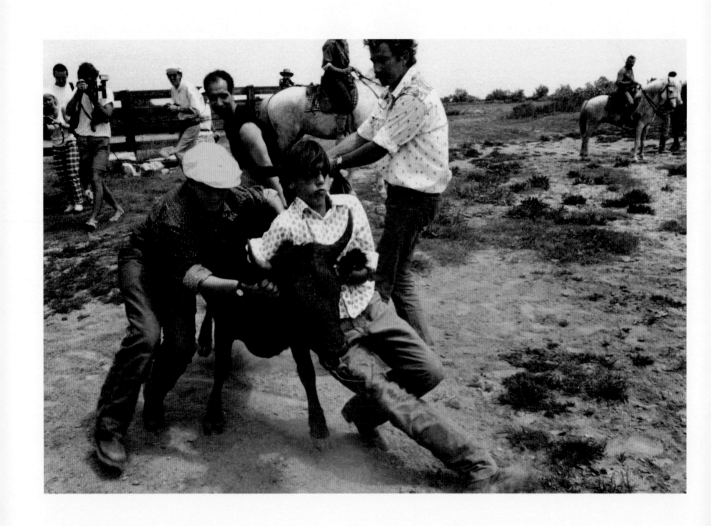

霍夫曼牧場，卡馬革，法國，一九九一

卡馬革的牧場午宴

具貴賓身分者,在亞爾攝影節期間會受邀參加位於卡馬革(Camargue)的霍夫曼牧場午宴。盛產稻米及牲口的卡馬革位於亞爾南方,在內陸有罕見的鹽湖,古早時期的希臘人與羅馬人都參與過鹽業開發。卡馬革種的白馬與黑牛也十分有名,體型較小,卻勇猛有力。此外,當地還出口鬥牛至西班牙。

「你盡量往遠看,看得到、看不到的土地都屬於霍夫曼。」友人這麼說。曠野之中搭出可供數百人用餐的區塊,骨架是粗細不等的樹幹,長條原木桌椅排得滿滿的。粗獷的遮陽棚只有個樣子,每位賓客身上都斑駁地灑著陽光。

鵝肝、肉醬當前菜,紅酒無限供應。午宴開始前,照例由幾位被稱為「守護者」的卡馬革牛仔表演逮牛。他們並不會馬上制服那隻可憐的牛,而是先騎馬追趕、奔跑幾圈,在賓客四周掀起滾滾黃沙,展現一下放縱原野的痛快,最後才拋繩套牛。可憐的牛被拖至遠處現場宰殺、露天炙烤。酒酣耳熱之際,還會有個吉普賽樂隊在桌間巡繞,邀請賓客與他們共舞。

本以為慷慨的主人路克·霍夫曼(Luc Hoffmann)是亞爾富商,後來才知道,他原籍瑞士,是鳥類學家、自然保護主義者及慈善家,夫人娘家是沙俄時期的貴族。他會在卡馬革定居,主要原因是此地乃全球名列前茅的重要溼地,棲息的鳥類超過四百種,包括希罕的火鶴鳥。

兩夫妻穿著舊衣、便褲跟來自世界各地的賓客閒聊,毫無驕奢之態。

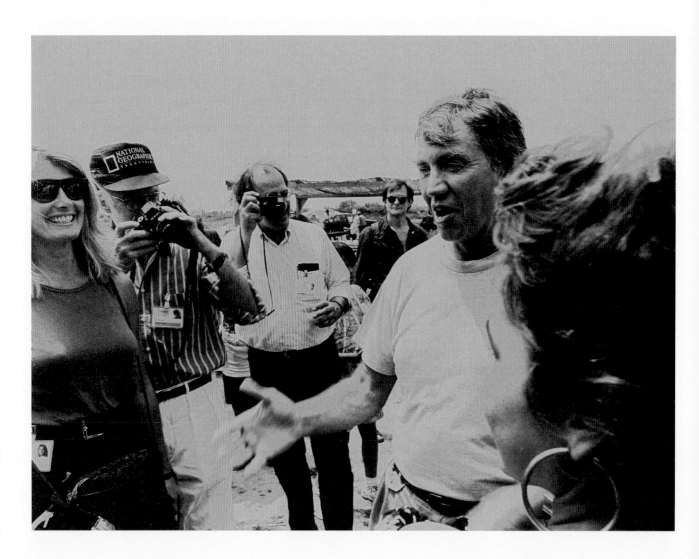

唐・麥庫林，亞爾國際攝影節，一九九二

至情至性的麥庫林

一九九二年，我們不但在兩個月內趕出《攝影家》雜誌的〈亞爾攝影節〉專號，還空運了一千本到會場做公關。一切都得自己來，放下行李就與內人走遍小城，爬高趴低地貼海報，把雜誌一箱箱搬到幾條街外的收書定點，連十一歲大的兒子也得當童工。

雜誌很快就吸引了眾人的注意，得到許多讚賞。外國佬好奇，來自小小台灣的我們是否有財團支持，內人便開玩笑：「他的幕後金主就是我！」西方人辦雜誌有工會規矩，拍照的不能設計、設計的不能督印、督印的不能寫稿，像《攝影家》這麼精緻，沒二、三十人辦不了。要是他們知道，社裡總共就四、五人，還得包書、寄書、找廣告、收帳款……。

內容以當屆最受矚目的西班牙國寶歐帝茲-艾夏格（José Ortiz-Echagüe，1886-1980）、英國報導攝影重量級人物麥庫林，及竄紅極快的英國攝影家馬丁‧帕爾（Martin Parr）作品為主軸，再加上大師威廉‧克萊因（William Klein）的專訪。

麥庫林是我很尊敬的攝影家，在我出版的《攝影大師對話錄》裡，他談到數十年戰地記者的心境，至情至性，讓我怎麼也忍不住讓眼淚不掉下來。正是像這樣的藝術、這樣的人，讓我們愈幹愈有勁兒！

亞爾・法國・一九九二

亞爾的姑娘

人說亞爾是普羅旺斯的靈魂。我小時候還不知法國在何方,就已經聽過這個地名了,因為以〈卡門〉一曲聞名的法國音樂家比才(Georges Bizet),還有另一首傑作〈亞爾的姑娘〉(*L'Arlésienne*,又譯〈阿萊城的姑娘〉)。

對我這個鄉下孩子來說,此曲充滿了異國情調,讓人感覺那兒有無限的活力、令人睜不開眼的豔陽以及五彩繽紛、華麗而永不休止的歌舞饗宴。當然,後來又讀到梵谷在這個地方創作、生活,與高更鬧翻、割掉了自己的耳朵。

對亞爾的好奇心醞釀了幾十年,當真踏上古城,放眼所及,卻幾乎都是從世界各地湧入的攝影人士。除了旅店、餐館、咖啡座的工作人員,每天的活動範圍內也都是外地人。

那天閒逛至聖托菲姆教堂,看到了一位拿著花束的姣好女子站在門口。應該是有一場婚禮將要舉行,而她也許是伴娘,正在等著新郎新娘的到來。雖沒像節慶那樣披著傳統蕾絲大方巾,卻也看得出這是當地人。強烈的陽光讓她瞇起了眼,淡淡的滄桑在臉頰上無所遁形。少年時代所想像的亞爾姑娘猛然被喚醒,卻又一度提醒了我:藝術與現實之間是有差距的。

02

S

PAIN

巴塞隆納街頭，西班牙，一九九一

輝煌歷史伴隨生活

在飛往巴塞隆納（Barcelona）的空中，腦海不斷響起加泰隆尼亞民謠〈白鳥之歌〉（*El cant dels ocells*）的旋律。卡薩爾斯（Pablo Casals）將其改編成大提琴曲目，於流亡海外三十多年的期間，每次演奏會都以它當安可曲，藉以表達對西班牙佛朗哥政權的抗議，以及無所不在的深沉鄉愁。

首次的西班牙之旅，因為能停留的天數不多，只選了巴塞隆納一城，因為她是加泰隆尼亞自治區的首府，為希臘、腓尼基、羅馬、迦太基、哥德與阿拉伯文化的遺產薈萃。地靈人傑，誕生於巴塞隆納或鄰近地區的世界級藝術大師，除了大提琴泰斗卡薩爾斯，還有建築家高第、畫家畢卡索、米羅、達利，如此寶地，讓人怎能不嚮往！

加泰隆尼亞早在西班牙國家形成前就是一個獨立體，擁有自己的國會。西元十四、十五世紀，她已是地中海區一個龐大的經濟勢力範圍，且發展出商人階級、銀行體系以及一個非常特殊的社會架構，與西班牙其他地區的封建制度截然不同。可是，她的文化力量也隨著政治命運起伏而搖擺不定，被各王朝壓制了幾百年。在獨裁者佛朗哥於一九七五年去世之前，加泰隆尼亞語被禁止使用長達三十六年，不顧這種語言已存在民間好幾個世紀。

忘了是在城內那個地方的那條路旁，羅馬時代留下的半截圍牆、兩根石柱挺立在一片平價公寓前。夾著一大疊報紙的男士步伐從容；無論時局如何，巴塞隆納輝煌的歷史伴隨市民度過日常生活的每一天。

直線屬於人類，曲線屬於上帝

對很多人來說，巴塞隆納最大的誘因就是高第的建築。全世界大概沒有第二個建築師可以跟一座城市結合得如此密切了，他和弟子的傑作四處可見，特色是波浪狀、色彩繽紛、外型如雕塑，避免直線或任何硬邦邦的角度。這位建築奇才的名言即是：「直線屬於人類，曲線屬於上帝。」

巴塞隆納無可取代的地標就是聖家堂（La Sagrada Família）。高聳入天的尖塔遠遠就看見了，走近些，某些部分簡直就像頑童在沙灘上搞出來的把戲。記得我們小時候最愛捧起溼潤的沙奔往乾灘，讓沙從掌縫中淋下來。幾個小孩樂此不疲地來回跑，沙塔愈堆愈高，童話中的城堡便在追逐與嬉戲中完成了。

孩子們的沙堡隔天就會被漲潮沖走，聖家堂卻在高第去世後依然逐步照著他的構想與設計興建著。誕生於一八五二年的高第終生未婚，生命中的四十三年歲月都貢獻於這偉大的作品，最後還乾脆搬到工地。一九二六年，衣衫破舊的他在街上遭電車撞倒，被路人當作流浪漢送到醫院。三天後他去世，大家才認出，原來那是高第大師。

從一八八二年開始動工的聖家堂風格屬新哥德式，東塔象徵基督的「誕生」，西塔象徵「受難與死亡」，南塔代表「光榮與偉大」，雖被某些人稱為「未來的廢墟」、「無法完成的傑作之紀念碑」，卻絲毫無損其曠世巨作的美譽。

市民們坐在對面的小公園聊天曬太陽，讓捕捉鏡頭的我特別羨慕。多少人千里跋涉而來，但對他們而言，聖家堂就是鄰居。

哥德區的書店主人

巴塞隆納的老城區也叫哥德區（Barri Gotic），咖啡館、酒店、美食、藝品、工作坊應有盡有，隨便一條窄巷都趣味無窮，可看的東西實在是太多了！區內大部分是十三到十五世紀所蓋的石頭建築，偶爾還可發現羅馬文明遺跡；世代官府與民眾保存、維護古蹟的努力令人敬仰、讚嘆。

我在書店路（Carrer de la Llibreteria）沿街瀏覽，每戶店家都自有風格、情調，透過櫥窗看擺設，彷彿每個物件都有迷人故事，處處藏著祕密，等著有緣人去解開謎底。我獨獨走進一家書店，並不是被那一冊冊裝幀考究的珍本書誘惑，而是因為書店主人老遠就吸引了我。這些書我既看不懂又買不起，但靜靜坐在書堆間的老先生卻顯得跟誰都沒有隔閡，神態優雅、穿著斯文，看起來就像是大學教授或博物館長。

我走進去，先跟他鞠個躬，指指胸前的相機，看著他點點頭。他立刻會意，頷首微笑。彼此口都沒開，半句話也沒說，卻達到了最有效的溝通，共同完成了這幅好溫暖的照片。

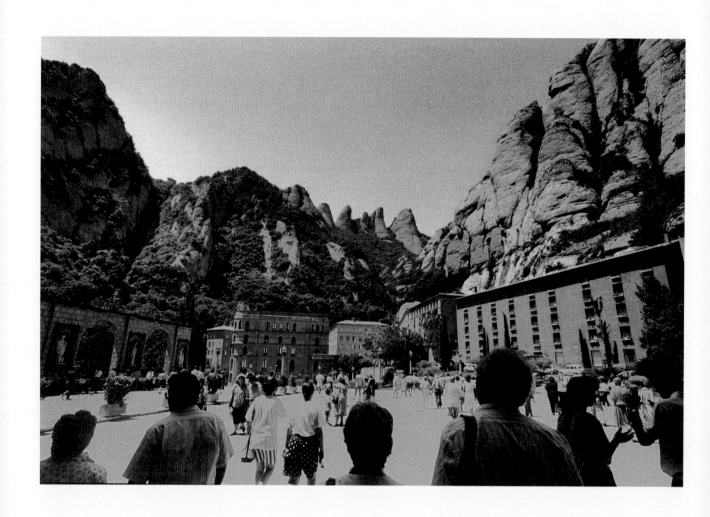

蒙特塞拉特修道院，一九九一

蒙特塞拉特修道院

在巴塞隆納市區待了幾天，我和內人想到郊外走走。也沒導遊，全憑運氣，在巴士站看見排得老長的隊伍，就跟在後面上了車，心想，這麼多人要去的地方，想必錯不了。公車走了一大段山路，抵達終站還要坐纜車穿越一道峽谷。愈坐愈興奮，最後終於明白，我們到了鼎鼎大名的蒙特塞拉特修道院（Monestir de Montserrat）。

這座修道院屬於本篤會（Benedict）隱修派，位於蒙特塞拉特山頂，高第創作聖家堂的靈感，就是來自於這座山，意思為「鋸齒」。據說，在加泰隆尼亞人的一生中，至少會來此山巔看一次日出。蒙特塞拉特修道院不但是加泰隆尼亞最重要的宗教勝地，也對當地人的精神生活與文化生活發揮重要影響。

修道院的出版社是世界上最古老的出版社之一，於一四九九年出版了第一本書，且目前仍在營運中。該院博物館擁有葛雷哥（El Greco）、畢卡索、達利等許多傑出藝術家的作品，而且，當地人最敬愛的聖人、俗稱「黑聖母」的蒙特塞拉特聖母就在修道院旁的峭壁內。這也解釋了為何在佛朗哥專政時期，她會成為學者、藝術家、政治家與學生的避難所。西班牙內戰時期，這所修道院曾遭武力鎮壓，在山下，佛朗哥的人馬經常會等著想要逮捕的人出現。

遊客非常多，幾乎都是西方人，講著不同的語言，信仰卻是共同的天主教。蒙特塞拉特修道院還有歐洲最古老的男童合唱團Escolania。雖然很想聽他們唱聖歌，卻是連打聽的機會和力氣都沒。整個參訪幾乎就是在人潮中被擠進、推出而結束的。

西班牙才有的燦爛

巴塞隆納每隔幾條街就可看到大大小小的廣場，那真是最迷人的公共空間了，方方正正，四周被商家、住宅圍著，就像市民共有的大庭院。逛累了，在邊緣任何一家咖啡館、餐廳歇息，都能享受到可口的加泰隆尼亞糕點和家鄉菜，身旁偶爾還會出現水準頗高的流動樂隊。遊客無論來自何方，用不了多久就會融入那慵懶愜意的氛圍，感覺自己也是在地人了。

忘了是在哪個廣場，那天中午我挑了個靠近擦鞋匠的露天咖啡座，為的就是拍照。這位「擦鞋童」年紀不小，顧客也跟他一樣老，而且兩人都氣質高貴。吸引我的並非這行業的小情調，而是好奇老先生多久來擦一次鞋，而另一位老人又在這兒幹了多少年。只有對生命熱情、對生活滿足，才會一個擦得這麼高興，一個被擦得這麼開心！

這個鞋擦得比我預期的久。兩人極像多年好友，談興之大讓我羨慕不已，真希望自己聽得懂西班牙文。有本書形容，西班牙人總是想盡辦法少做事，而且自認比旁人優秀許多。他們剛愎自用、脾氣暴躁，還有其他不勝枚舉的一籮筐毛病。然而，有一項天賦異秉卻足以彌補他們所有的缺失——那就是對生命的熱愛！

透亮的陽光遍灑廣場，兩位老先生雖在廊下暗處，笑靨卻映出西班牙才有的燦爛。

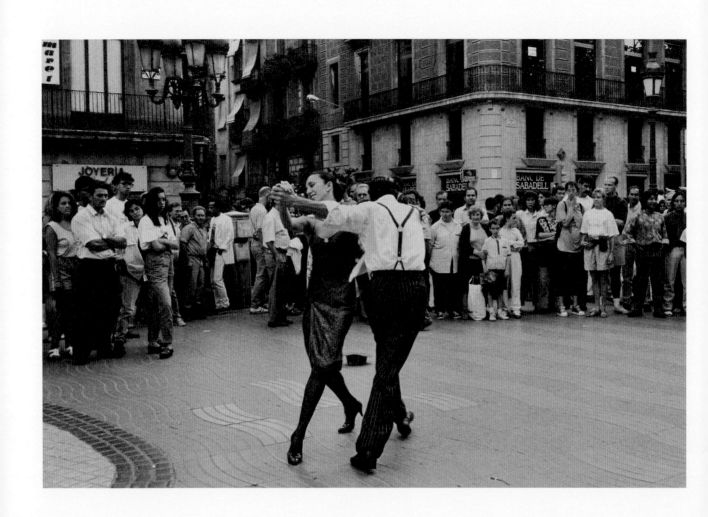

蘭布拉大道，一九九一

蘭布拉的探戈

我們投宿在蘭布拉大道（Rambla）街邊，從旅館窗口望出去，可看到大畫家米羅為這條林蔭大道所設計的馬賽克圖案。路面的起伏與地磚設計的流動感提醒著人們，大道區原本是條河床。如今的她，號稱集紐約時報廣場、巴黎香榭麗舍大道與倫敦皮卡迪里圓環（Piccadilly Circus）於一身。

西班牙的歡樂氣氛總離不開一大堆鬧哄哄的群眾。總長一・二公里的這條漫步大道有商店、餐廳、咖啡館，也有書報香菸攤以及販售紀念品、鮮花、禽鳥的小賣亭。在人來人往的空隙之間，冷不防就會看見一座動也不動的活人雕像，全身塗滿金粉、銅粉或白粉，裝扮成古代、現代或神話中的人物。

傍晚時分，市民打扮得漂漂亮亮，甚至有點過度考究地在一・二公里長的大街上走過來、走過去，看看無奇不有的周遭，也讓周遭看看自己的品味，彷彿這才是生活中最要緊的事。

那天遠遠就看到一圈人，原來有對漂亮人物正在表演探戈。群眾看得高興，自動往後退，讓他倆的施展空間愈來愈大。舞者穿著簡單而華麗，姿態輕鬆卻激情，肢體忽收忽放，動作忽柔忽烈，四隻腳在地上划過來划過去，總能避開放賞錢的禮帽。

活力奔放的樂聲、掌聲與口哨聲，陣陣飄蕩在半空中。世事之奇妙，真是無法言說。這精細複雜的探戈雙人舞蹈起源於非洲，發陽光大於阿根廷，此刻正由西班牙人在蘭布拉演繹著，讓兩個來自台灣的人看得都呆了！

繁華大道的另一頭

西班牙詩人洛爾卡（Federico García Lorca）曾說：「世間唯一讓我希望沒有盡頭的街道，就是蘭布拉。」但一切都有盡頭，我和內人也走到了蘭布拉大道的尾端——巴塞隆納港口。歡樂繁華的另一頭竟是頹廢與荒涼，活脫脫地示現了樂極生悲。

幾位醉鬼、流浪漢，彼此沒有任何溝通，各自占據著一個角落嘔吐或發呆，儘管神態落魄，衣著卻不能說不講究，彷彿前不久才在蘭布拉大道上顧盼自得。

據估計，百分之五十的西班牙人或多或少都擁有一個頭銜，甚至連乞丐都有可能是貴族。中世紀初以降，西班牙的基督徒開始從阿拉伯入侵者手中收復失土，各朝君王希望農民、戰士們能在這些土地上自力開墾，遂以大小頭銜獎勵各種開拓功績。從此，貴族階級以驚人速度成長，形成浮濫。

就在哥倫布紀念碑（Mirador de Colom）附近，這位留著落腮鬍、頭頂半禿的男子望著滿是菸屁股的地面，像木頭人那樣坐了老半天，連我在一旁打量許久也沒發現。我把相機擺直，就是要把歷史悠久的路燈整個拍出來，和現今之人做個對照。

當時的西班牙人雖也嘮叨不景氣，卻仍維持著一定的生活水平。如今歐洲地區經濟持續衰退，西班牙在二〇一二年的失業率竟然高達二十六‧八％。享樂慣的陽光子民，要如何應付現實的嚴寒啊？

波布雷修道院，加泰隆尼亞，一九九一

波布雷修道院

有了誤打誤撞、幸運造訪蒙特塞拉特修道院的經驗，我們膽子更大了。有天下午逛到巴士站，見一輛公車正要離開，憑直覺便跳了上去，誰知車子一開就是三個多鐘頭，景色愈來愈偏僻，真叫人擔心回不了巴塞隆納。一路翻山越嶺，靠的站都沒人煙，打算看到村莊、聚落什麼的再下車，到最後車上只剩我倆。

終點到了，天色已暗，不遠處的舊城牆下有間小餐館。入內打聽，開往巴塞隆納的末班車剛離開——就是我們坐來的那一輛。幸好餐館兼營民宿，古老樸素卻舒適雅緻。老闆說，這兒原是修道院的門房。

仔細研究旅遊小冊，明白我們到了普拉德（Prades）山腳下的波布雷修道院（Monasterio de Santa María de Poblet），創立於一一五一年，是歐洲最大、保存最完整的西多會（Cisterians）隱修院，還曾經兼為皇家的休閒堡壘。可惜當時建築正在大整修，難怪遊客這麼少。晚間小餐廳的客人只有四位，另一對來自英國，是勞斯萊斯飛機引擎的退休工程師，開車帶著老伴重遊當年蜜月旅行走過的路。聊得投機，他們還好心提議明天載我們一程。

八百多年來，修道院的生活作息沒改過，夜裡每小時敲一次鐘，我們卻睡得又香又甜。清晨出門，喜悅無比，每一口空氣都沁入心脾。環顧四周，這才清楚，周圍的一大片山坡，除了葡萄園就只有這座修道院。院內絕大部分不能參觀，我只有在外圍迴廊捕捉幾個畫面。

後來，我在歐帝茲-艾夏格的攝影集中，赫然發現他於一九四四年所拍的波布雷修道院小教堂。一長排身著連帽粗布僧袍、看不見臉孔的修士直立默禱，彷彿瞬間就把我召喚回了十二世紀。

吉拉達塔與聖母主教座堂，塞維爾，一九九四

不同宗教的互敬與融合

西班牙有句古語：「沒到過塞維爾（Sevilla）的人，就是還沒開眼界。」我與內人來開眼界，不到兩天就完全被同化了：晚上十點用餐，凌晨聽著路人的歌聲入眠，早餐午餐一同享用。被豔陽烘得全身舒軟後睡個午覺，再到街頭巷尾任意找家小酒館，點兩杯雪莉酒、拿幾小碟海鮮冷盤、瓦罐燉肉、醋漬野菇……。

安達魯西亞（Andalucía）氣候溫暖、景色優美，自古以來就是各種族必爭之地，腓尼基人、希臘人、羅馬人、西哥德人前仆後繼地前來開墾，阿拉伯人、柏柏爾人更是在統治境域的五個世紀之間，創造了豐富動人的中世紀文化，留下令人目眩神迷的摩爾式建築。在這兒，每當見到清真寺、大教堂沉默地並肩矗立，就讓我特別感動。

這座莫阿德家族於十二世紀修建的吉拉達塔（Giralda），頂端有二十八個大鐘，音色優美，至今仍在為塞維爾居民報時。旁邊的聖母主教座堂（Catedral de Santa María de la Sede），原本也是一座清真寺，一二四八年才被改為天主堂。一四〇一年重建，眾委員發下豪語：「我們要建一座巨大的教堂，大到將來見著的人都會認為我們瘋了！」

氛圍如此慵懶，讓我照片拍得特別少，身心徹底鬆懈，根本不會想透過相機看景物。然而，這三位不知從哪兒來朝聖的神學院學生，卻讓我興致盎然。

廣場籠罩在陽光下，正要從巷口踏入的他們疊成一片大剪影，很有默契地同時駐足昂首、凝視高塔，彷彿現代與古代、天主教與伊斯蘭教之間在對話。

正因不同的宗教、種族彼此互敬、融合，才會有這麼可愛的塞維爾！

收藏市集，塞維爾，一九九四

流失的風情

在塞維爾的那星期，我們每天必去憲法大道（Avenida de la Constitución）的一家咖啡屋報到。那兒的咖啡真是這輩子難忘的好，烤雞蛋布丁也是極品。直到現在，我依然認為，他們的咖啡遠勝於我自己烘焙的配方。咖啡端上桌之前，光是欣賞那四、五位身材挺拔、身著紅黑制服的男服務生磨豆、烹煮、倒渣、算帳、找錢的一氣呵成、俐落優雅，就夠本了。那時碧娜・鮑許（Pina Bausch）還少被提及，但我已能體會，若是身心合一，日常生活的動作也會有如優美的舞蹈。

臨走的前一天，踏出店門還真有點依依不捨。往右走，原本冷清的市政廳廣場（Plaza del Cabildo）變得鬧哄哄的，半圓環建築的迴廊裡擺滿了攤位。原來，此地在星期天是收藏品市集，專賣郵票、錢幣、古董明信片、礦物、昆蟲化石等希罕珍品。

那天，小販擺出來的大多是攝影明信片。老照片在世界各地受到一窩蜂的重視，學者、民間均希望透過散落四方的家庭相簿，從另一個角度來了解社會變遷。原先稀鬆平常、不足為奇的老攝影明信片因而身價大漲。我在每個攤位細細瀏覽，最心動的就是艾夏格的《摩爾人風情》（Moro Al Viento），可惜當時覺得太貴，擁有它們的難得機會就在猶豫中流失了。後悔是免不了的，但想想，曾經看過、摸過它們，也算是不虛此行了。

塞維爾鬥牛場外，一九九四

鬥牛粉絲

在西班牙，鬥牛不被視為運動，想知道相關訊息，得在報紙的表演欄目才找得到。儘管在法國亞爾已看過鬥牛，而且覺得一輩子看一次就夠了，但安達魯西亞是鬥牛的發祥地，我們還是決定去了解一下。

兩地氛圍果然大不相同，在亞爾可沒那麼多熱情的粉絲！在西班牙，鬥牛表演是極少數能嚴格遵守開場鐘點的活動。火車經常不準時，鬥牛賽卻是號角一響，天王老子都不等。觀眾席分為舒適昂貴的陰影區、價格中庸的一般區；較便宜的陽光區在夏季直面太陽，可是酷熱難捱的。

鬥牛在西班牙已有上千年歷史，但起初只是貴族階級的娛樂，每逢皇家舉辦婚禮或受洗典禮都會舉行。直到十八世紀中，波旁王朝的第一位君主腓力五世極不願看到宮廷成員拿自己的生命開玩笑，鬥牛才由貴族賽會轉變為民間活動。鬥牛季節自每年三月十九日的聖約瑟夫日開始，至十月十二日的西班牙日結束，但在這個期間之外，還是經常有非正式的鬥牛賽，只是大多為慈善活動。

粉絲們的痴狂真是百聞不如一見。他們組團跟著偶像跑遍一座座城市、一家家鬥牛場，從所舉的旗幟，可知他們來自四面八方。看見我們這兩個東方人，他們樂得比手畫腳，好像有很多消息要分享，可惜我們一句也聽不懂，只能從神情來體會他們的榮耀感。

如今，鬥牛觀眾已被足球賽分去了一大半。儘管如此，鬥牛迷們深信，只要西班牙存在一天，這項國粹就永遠不會消失。

鬥牛士，塞維爾，一九九四

雍容華貴地面對死亡

一陣躁動，夾道歡迎的掌聲、口哨聲不斷，鬥牛士與助手們如同超級巨星般地抵達了。粉絲雖然大多數是男性，但他們就像少女一般，紛紛挨過來觸摸偶像的服飾。今日的主角風度翩翩、熱情洋溢，完全不像待會兒就要面對死亡的威脅。想到有本書上說，鬥牛士會自行發展出一種個人化的信仰與生命哲學，使他們在面對死亡時，能夠始終保持精明與冷靜。

在西班牙，鬥牛士的聲望比演藝人員或社會名流都高。人們認為，鬥牛士屬於特殊人種，除了具備不凡的勇氣、過人的技巧、驚人的體力、敏銳的反應，還有華貴高雅的風度、纖細敏感的藝術氣質，以及羅曼蒂克的情趣。當然，也少不了高度的瘋狂。今天的鬥牛士已非出身寒微，中產階級成員愈來愈多，以至於全國的鬥牛術學校都蓬勃成長。

被鬥的牛是一種兇猛、野性猶存的動物，在早年，西班牙為了維護這種不馴的特質，將牛隻的血統與系譜都嚴加保護。第一個將鬥牛術職業化的是來自隆達（Ronda）的木匠弗朗西思科・羅美洛（Francesco Romero），他的孫子佩德羅（Pedro）更被視為現代鬥牛之父。

經過兩三百年的演變，鬥牛招式愈來愈繁雜，且漸趨藝術化。有些人認為鬥牛是一種殘酷的屠殺，但在西班牙人的心目中，那是人類極盡華麗之能，與一頭兇猛蠻牛共同呈現的、極富戲劇張力的舞蹈。

近年來，動物保護組織不斷呼籲廢止鬥牛，加泰隆尼亞區也於二〇一二年開始全面禁止鬥牛。但這樣的舉動卻被某些人認為是政治鬥爭，藉廢除傳統民間活動以遂文化獨立之目標。真相如何，只有西班牙人自己才能回答。

佛朗明哥舞者，塞維爾，一九九四

逃亡的農民

儘管聽過許多佛朗明哥唱片,看過不少電影或紀錄片,但在現場的感受是截然不同的。小小的舞台上,歌者、吉他手隨興地拉把椅子坐著;舞者一亮相,幾分鐘之內演出就能達到高潮,且一波未平一波又起。

乍看彷彿是個悲憤至極的人在捶胸頓足,再看卻是激情又淒美,粗暴又性感,痛楚又快樂,讓人目瞪口呆,無法分辨舞者想要傳達的是喜還是怒,是哀還是樂,或者已把七情六慾全都揉在一塊兒了。對遊客而言,這是娛樂節目,對西班牙的吉普賽人而言,卻是他們日常生活的一部分。

「佛朗明哥」一詞源於西班牙阿拉伯語,為「逃亡的農民」之意。十五世紀時,基督教勢力在安達魯西亞戰勝了回教,強迫摩爾人、猶太人、吉普賽人皈依。大量民眾假扮農民逃往鄉間,而這些地方也成了孕育佛朗明哥藝術的搖籃。

因此,佛朗明哥有著悲憤、抗爭、希望和自豪的情緒宣洩。原始佛朗明哥只是清唱,在演變過程中逐漸加入吉他伴奏、擊掌、踢踏與舞蹈,但歌唱仍是核心。歌者自然粗獷的發音方式彰顯了這項藝術的起源環境,也影響了西班牙其他的藝術形式。

我手捧相機,卻遲遲無法按下快門。舞者爆發的情緒如此強烈,怎麼拍都會力道不足,若把環境也框進構圖,那照片就更不能看了。權衡之下,我以舞者的特寫來代表全貌。攝影就是選擇,什麼都想要,就什麼都得不到。

午睡的男人，塞維爾，一九九四

安達魯西亞的午睡

安達魯西亞人被公認為機智、反應快，能在誇張的悲劇感與健康的幽默感之間取得平衡。美國名作家華盛頓·歐文（Washington Irving）就這麼說過：「在塞維爾，生活對大富與大貧的人而言，都是漫長的假日；前者不需做事，後者無事可做；而世間也無人能比西班牙窮人更懂得無所事事的藝術。」

在此地，時間流逝的速度好像比別的地方慢，無論春、夏、秋、冬，太陽都愛在這兒逗留久一點。天永遠是藍的，只不過是淺藍、深藍、豔藍、暗藍之別。一到當地就會明白，梵谷畫作中的星空，那種寶藍不是憑空想像，而是親眼所見。

這樣得天獨厚的陽光、空氣與美景，安達魯西亞人自然盡量汲取、毫不浪費。他們的工作時間很短，吃飯時間很長，每頓飯之間還要喝點小酒。三五好友在酒館裡點上幾碟美味小菜（tapas），跟佛朗明哥走唱人熱鬧熱鬧、互動幾輪，消磨的時間比在家還長。而且，一個晚上絕不可能只進一家小酒館，平均是二到三家。

長長的午睡，也是維持生活品質的必需，哪怕是三餐不繼的流浪漢，也得先睡個飽覺再說。塞維爾的憲法大道，行人椅的密度之高，令人嘆為觀止。椅背弧度特別符合人體工學，就是原本不想睡覺，呆坐半晌，也會舒服到眼睛不知不覺地閉上。

如今西班牙的失業率這麼高，在路邊躺椅睡覺的人，恐怕更多了。

象徵融合的大清真寺

整個星期都待在塞維爾，碰到的每個人都說，怎麼不去哥多華（Córdoba）和格瑞那達（Grenada）？好在搭火車只要幾個鐘頭，我們就走馬看花地去了一趟。

到哥多華的第一印象就是冷清，難以想像她在羅馬時代是西班牙境內的第一大城。西元七五六年，回教君王在此成立了一個可以穩固統治西班牙回教區的政權，摩爾人稱該地為安達魯斯。到了第十世紀，此城已有全歐洲最文明的都市之稱，舉凡文學、科技、哲學、醫科均備受重視，受到積極推展。西元一二三六年，基督徒勢力重返，居民大批遷離，哥多華才開始漸漸走向衰敗，在幾個世紀後成為徒有光榮歷史卻枯燥乏味的省會。

但無論如何，大清真寺（Mezquita）的藝術成就與宗教價值都無與倫比，是基督教與回教在西班牙融合的象徵。約啟建於西元七八五年的大清真寺，長一七四公尺、寬一三七公尺，興建過程長達兩個世紀。基督徒掌政後的第一件事就是將大清真寺改名為升天聖母大教堂，並於西元一五二三年於建築中央興建了一所規模龐大的教堂，工程歷時近百年。

一進清真寺，就會被那八五四根柱子組成的廳堂給魅惑了，彷彿有無數個拱門通往無數個空間。整個殿堂不可分割，站在任何角度拍照，效果都差不多，因為沒有方位，也沒有獨自區塊，真是考驗拍照人的判斷力。

要是光拍建築空間，實在不必按快門，買張明信片就好了。為了留下到此一遊的痕跡，得把內人請進畫面。穹頂天窗打下來的光，就像舞台上的聚光燈，光暈裡站著我家女主角。

格瑞那達・一九九四

阿蘭布拉宮外的修女

幾乎每位格瑞那達人都會告訴你，家鄉景致之美，遠勝過塞維爾與哥多華。在當地著名的阿蘭布拉宮（Alhambra）裡，就刻著這麼一句話：「施捨他一點吧，老婆，生在格瑞那達卻是瞎子，世上還有比這更悲慘的事嗎！」

興建於陡坡之上、蒼林之間的阿蘭布拉宮，是摩爾人統治西班牙近八百年的最後巨構。這座偉大的藝術品被公認為一個精緻文化的具體呈現，是摩爾族驚人想像力與藝術造詣的縮影，引人入勝的程度，只有《一千零一夜》裡的魔術世界可以比擬。

天花板的木質雕花精美絕倫、大理石柱的鏤空花紋雪白細膩，卓越工匠的極盡之能不斷映入眼簾，我卻無法按快門。整個宮殿實在是太美了，美到讓拍照的人無法取景、畫畫的人無法下筆，只能杵在那一個又一個如夢似幻的角落裡，由衷地讚嘆。

踏出回教聖殿，立刻又碰到兩位天主教的修女，真是恍如隔世。原先沉寂的拍照本能又回來了，我毫不猶疑地拿起相機。

有人問我，為什麼喜歡拍人物的背影？第一，我不想打擾對方；第二，所有人的背影都比正面能給人想像空間；第三，背影充滿了何去何從的意味。望著對象漸行漸遠的背影，也代表了我的目送與祝福。

03

Portugal

里斯本故事

一切是緣分。若非看了電影《里斯本故事》（*Lisbon Story*），我可能到現在都不會去葡萄牙。那年在法國一個小鎮，旅館斜對面是家小戲院，廣告牌上有個相貌土土、戴著耳罩的人，撐著一支大大的、毛茸茸的橢圓形麥克風。走近一看，大為驚喜，竟是文‧溫德斯（Wim Wenders）的作品！

小戲院每天放映兩部電影，《里斯本故事》只剩傍晚最後一場。我跟內人盤算，用過午餐、睡個午覺再去看，剛剛好。誰知一整瓶十五度的紅酒就把我們搞暈了，醒來已是三更半夜！還好，回台灣幾個月後，又在金馬獎國際影片觀摩展中遇見了它。

這真是我所看過最質樸、最觸動心靈的電影之一。一位紀錄片導演因探討里斯本而迷失了自己。他嘗試反璞歸真，不透過自己的眼睛看，也不選擇畫面，整天在大街小巷逛，讓掛在背上的攝影機一路開機拍到底，到後來卻不知如何面對那數量龐大的原始影像。所累積的一盤盤底片堆在廢棄的電影院裡，彷彿是導演的墳墓。最後，與他長期合作的音效師朋友，終於用導演自己講過的一段錄音，把他從精神沉淪的深淵中救了回來。

電影配樂由聖母合唱團（Madredeus）擔綱，將葡萄牙傳統歌謠法朵（Fado）以現代手法詮釋，每首都令我激動。出電影院後，我跟內人說：「立刻辦簽證，我們一定要去葡萄牙看看！」

終於來了！正午時分在街上閒逛，赫然發現這條路、這個角度，不就是那位音效師在接到求救明信片後，風塵僕僕由德國開車，橫跨歐洲數國，來到里斯本的第一個鏡頭？按下快門的那一刻，我覺得自己彷彿是用溫德斯的眼睛在看里斯本。

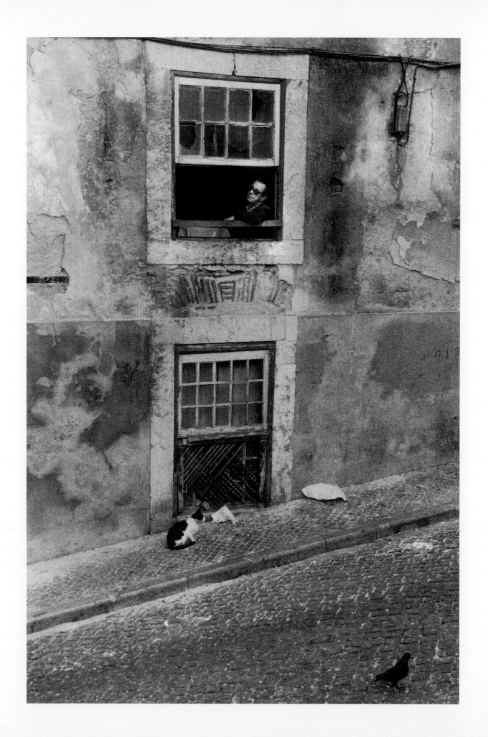

里斯本．一九九六

必須懷著失落感

要深入一個完全陌生的城市，對旅人來說，大概只有一種方式，那就是毫無目的地閒逛。像溪流中的一片落葉，隨地形、水勢時急時緩地漂，有時在漩渦中打轉，有時在岸邊擱淺，不預設立場，不盼望收穫，讓意外決定下一步。

相較於安達魯西亞的燦爛、奔放，里斯本顯得沉悶拘謹，街上的人們面容比較嚴肅，婦女服裝也以黑、灰、咖啡等暗色居多。尤其是那古老的阿爾法瑪（Alfama）區，一踏入便給人時光倒流之感。巷道狹窄彎曲有如迷宮，年久失修的樓房粉牆斑駁，鑄鐵陽台上除了花盆、鳥籠，還有煞風景的晾曬衣物。

其實，在摩爾人統治期間，這裡也曾輝煌過。後來城市不斷擴張，核心轉移，整個區塊便逐漸成為漁民跟窮人的聚居地。但人們解釋，阿爾法瑪是「法朵」的靈感泉源，影響過的詩人、文學家不知有多少。而想要真正了解她、欣賞她，就必須懷著幾分失落感。

那天，只見這位戴著墨鏡的男士靠著窗邊，動也不動，也許是在做日光浴。窗下的貓咪與鴿子，行動似乎也比別處慢半拍。貓盯著飛舞的紙袋，鴿子盯著前方，我盯著眼前的一切。光陰猶如休止，就是不按快門，此景也永遠會凝成這個樣子。失落啊，失落！

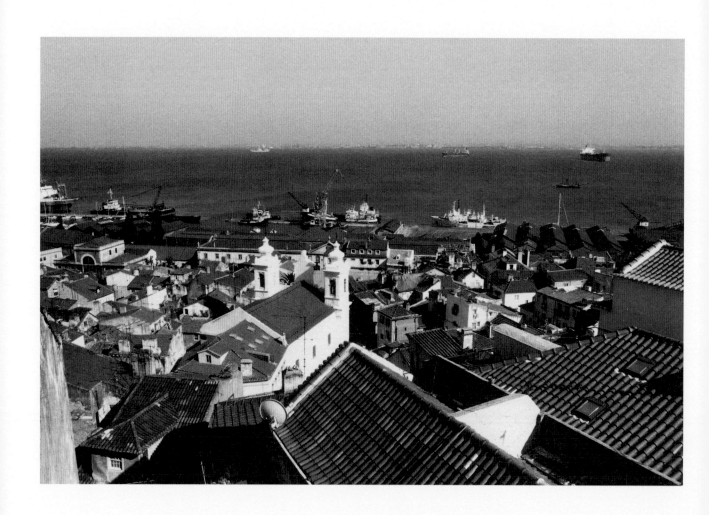

里斯本，一九九六

里斯本濱臨大西洋，是葡萄牙最大的海港，地形高低起伏，街道大多建在山丘之上，故有「七丘之城」（The City of Seven Hills）的別名。最早開發建設此區的是腓尼基人，城市名稱也是來自腓尼基語，意為「良港」。它又是西歐歷史最悠久的城市，比歐洲其他國家的首都，如倫敦、巴黎、羅馬……都要早上幾百年。不過，里斯本的現貌，絕大部分是一七五五年大地震後的重建。

我們住的旅館叫Americano，小小的、印象中大約有三、四層，房間在最高一層，得像上燈塔那樣爬旋轉梯才能抵達。第一天扛著兩箱行李抵達，也沒服務生幫忙，累得我差一點岔氣。幫忙訂旅館的當地友人說，這旅館雖然簡單，但視野最好，在陽台可俯瞰里斯本海港。一點也沒錯！只要放眼望去，霎時便會覺得一切辛苦都值得，彷彿海風已在臉上拂，海水已在舌尖潤。

這也是《里斯本故事》經常出現的一景，看到這畫面，就會想起聖母合唱團的歌〈依然〉（*Ainda*）：

有時候我說，有時候我學

有些是真理，有些是探索

友誼，冒險

抵達之人已遠離更名

快樂，空虛，憂傷，幻想，渺茫

有些是真理，有些是探索

友誼，冒險

愈發遠去的人

保留了愛，保留了希望

沒有偏袒

依然，依然，依然……

里斯本，一九九六

奧古斯汀紐

與內人聊天的，是攝影家奧古斯汀紐・貢撒瓦（Agostinho Goncalves）與其友人。他在里斯本有個攝影工作室，且在市政府支持下經營一個小型攝影藝廊與攝影教室。他很喜歡《攝影家》雜誌，曾經投稿，也介紹我一些在地攝影家，只可惜作品都不夠成熟。

在此多虧有奧古斯汀紐，他不但訂旅館、接機、開車載著我們逛，還幫我們拍了不少照片。對於該去哪裡他很有主見，有天特地來到里斯本近郊的貝林（Belém），沒帶我們參觀建於十五世紀初的熱羅尼莫斯修道院（Mosteiro dos Jerónimos），而是進到鄰近的貝林餅鋪（Pastéis de Belém）吃蛋塔，順便欣賞牆壁上白底藍描的瓷磚畫。

原來，我們所謂的葡式蛋塔，正是這所修道院的修女發明的。時為十八世紀，人們習慣拿蛋白漿衣，酒廠也喜用蛋白過濾蘭姆等酒類。剩下的大量蛋黃棄之可惜，修道院便以之研創美食，於一九三七年開業的貝林餅鋪，除了蛋塔也做別的糕點，但絕大部分顧客都是衝著「貝林塔」而來，生意好到門口從早到晚都有人排隊。我們想叫咖啡，奧古斯汀紐卻說應該配紅酒。香酥濃潤的蛋塔端上來後，他得意地笑笑，拿起桌上的兩個圓罐，厚厚灑上肉桂粉和糖粉。

我們當然也嚐了他口中美味無比的「巴卡酪」—— 鱈魚。奧古斯汀紐說，這是他們的國菜，每位家庭主婦都至少會幾十種鱈魚食譜。葡萄牙產鱈魚嗎？不，都是從外國進口。這得從十六世紀葡萄牙國力達到頂峰，北歐各窮國專門為他們捕鱈魚、醃鱈魚開始講起……。

老實說，被他們視為珍饈的醃鱈魚，無論煎、烤或是燉馬鈴薯、番茄、蔬菜，都鹹得我們猛喝水。今非昔比，葡萄牙在近幾世紀以來都是歐洲最貧窮的國家，國民對鱈魚的鍾愛，或許更像是緬懷那段輝煌的歷史。

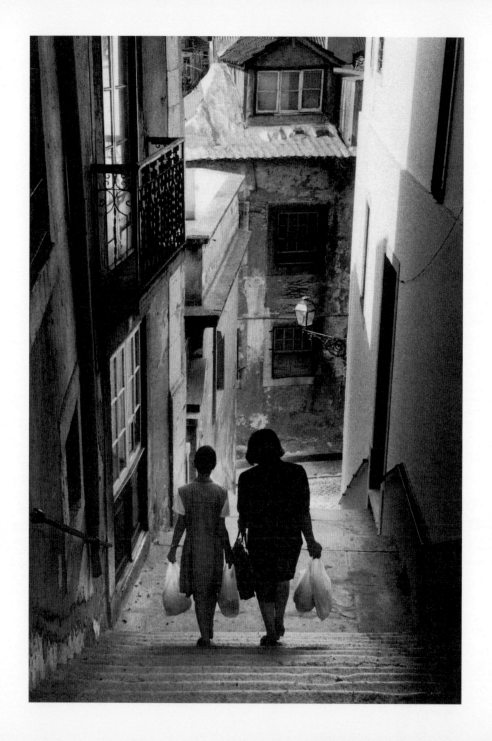

迷宮與庇護所

在里斯本逛，到哪兒耳邊好像都會響起泰瑞莎（Teresa Salgueiro）的歌聲。後來明白，阿瑪麗亞・羅德奎絲（Amália Rodrigues）才是葡萄牙的法朵皇后。這位了不起的女歌手縱橫藝壇半個世紀，是將法朵推向國際的關鍵人物。她不但為後代重新定義、配置了法朵的表現疆域，還親手撰寫法朵可達到的境界、為法朵女歌手制定規則手冊，地位至今無人可超越。

這城市的小巷弄最迷人，高高低低、起起伏伏，除了縱深的透視感，還有上下落差的層次趣味。那光影的變化、那行人的遠去前來，讓每個平凡的角落都充滿了情感。我常在街角等候，看著看著就痴了，彷彿身在小說中的某一頁，頭轉個方向，就翻到了另一頁。只要時間足夠，故事可一直往下發展。

這對母女顯然是剛去過市場，手中的一袋袋食材即將成為美味的晚餐，而溫暖的家就在這櫛比鱗次的老房之間。女兒直視前方，媽媽卻自然而然地微微傾向寶貝，透露了心之所繫。地勢很陡，母女倆的步伐卻輕鬆自如，踏在階梯的每一步都彷彿按在鋼琴的鍵盤上，奏著屬於她們的旋律。

家家門戶緊閉，陽台空無一人。窄巷前方擋著一堵牆，但九十度拐彎，就又是另一個天地。對遊客而言是迷宮，對當地人來說，卻是安全的庇護所。

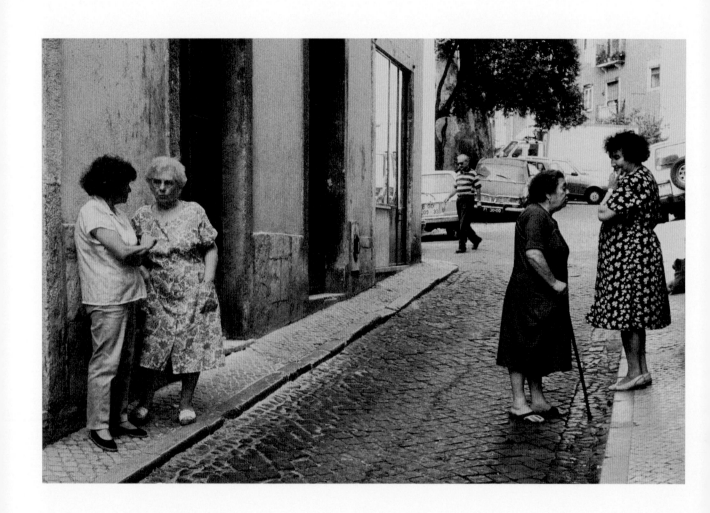

里斯本，一九九六

蘇達諦

老城區的舊公寓緊密連接，民宅多半是窄門小窗，想來室內空間也不大。小巷居民經常在門口閒話家常，石砌窄路彷彿家家戶戶的走廊，不是你走過來，就是我走過去。

葡萄牙的生活步調慢，住在這兒會感覺天天像放假，辦任何事都得具備「像外科醫師動手術」那樣的耐性。整個社會不但守舊，階級觀念也十分強，可喜的是沒有種族差別待遇。根據世界民族百科全書，葡萄牙人勇敢、頑強、耐力足，此種國民性的養成，從「大航海時代」就開始了。西元六世紀，他們的先祖遠渡重洋，除了必須克服重重困難、適應各類氣候環境，還要跟許多不同的民族和平相處、交涉貿易。矛盾的是，他們同時又極易陷入天馬行空的個人探索，在鑽研問題時缺乏綜合組織力，因此又被認為不擅思辯與論述。

我碰過的當地人雖不多，但個個隨和熱忱，只是看起來不怎麼輕鬆愉快，街上的男男女女也很少露出笑容。這跟葡萄牙人專屬的某種概念有關，那就是「蘇達諦」（Saudade），有「錯過」、「殘存之愛」的味道，卻不是鄉愁，據說是全世界最難翻譯的語詞之一。意思是對某些已不存在或根本不可能存在的人事物，懷有模糊卻恆常的渴望。舉凡不再的童年、失去的愛情、往生的親友、嚮往的遠方或是一度熱衷卻已厭倦的，都可用它來形容。

有意思的是，一位研究葡萄牙的外國學者表示，「蘇達諦」並非積極的不滿或強烈的哀傷，而是一種好逸惡勞的空想渴望。但無論如何，這種時時覺得少了什麼的心靈狀態，不但是葡萄牙人的生活方式，也成了這個國家獨特的文化標記，從文藝創作乃至於生活小卡片都喜歡以此為主題。崇尚歐美的日本人，還於二〇一一年拍了一部以其為名的電影。

我完全聽不懂這四位婦女在聊些什麼，或許只是丈夫兒女，柴米油鹽醬醋茶。審視照片，我有些好奇，不曉得她們的心境是否「蘇達諦」？

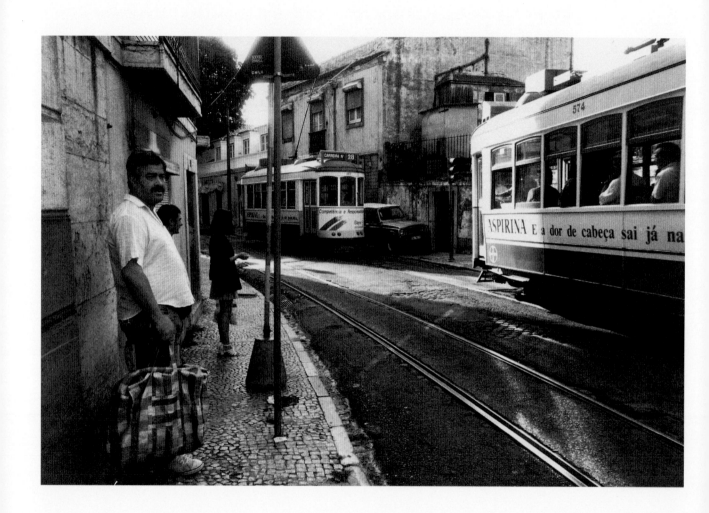

里斯本，一九九六

里斯本電車

沒能坐上電車，還真有點遺憾。停留的那幾天，友人特地借了部嶄新的轎車載我們，雖然也動過念頭，但怎麼也不好意思說，咱們何不搭電車？

里斯本的電車確實是奇觀，木製車身饒富古趣，上半部是乳白色、下半部是鮮豔的黃，造型優雅，行駛起來卻是橫衝直撞。每位司機都是那麼篤定而自信，哐噹哐噹地拉著警鈴，在車軌上呼嘯而過。一般觀光客最熟悉的，就是在《里斯本故事》中出現過好幾回的二十八號電車。路線橫跨市區，途經所有著名景點，冷不防從小巷竄出，又迅速消失於街角。經過特別窄的巷子，行人甚至會被逼得貼牆，外國遊客看得心驚膽跳，本地人卻見怪不怪。

電車在一八七三年就有了，早期用馬拉，一九〇一年改為電氣，但約莫半個世紀後才得到進一步發展。全盛時期共有二十七條線路，如今只剩五條，吸引觀光客的作用大於載本地民眾爬坡。

幾位市民在彎道等車，就這麼個小小空間，不但電車交錯而行，還有辦法擠出停車位，讓我看得嘖嘖稱奇。也許正是因為現實生活中的伸展空間小，人們的心靈活動才格外積極。

我請教友人，車廂外側那排斗大的字是什麼意思。答案令人莞爾——「阿斯匹靈助你消除頭疼」。

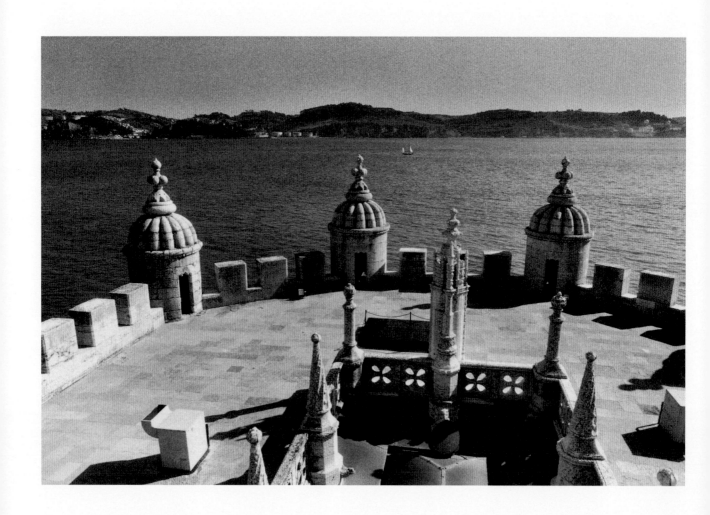

里斯本，一九九六

地之盡頭，海之開端

貝倫塔（Torre de Belém）為里斯本地標，約於一五一五年至一五二一年間建成。樓高五層，精雕細琢，融合了哥德式與摩爾式的建築語彙。當時的國王曼努爾與王子亨利積極發展海洋事業，因此塔上石雕包含纜繩、海草及珊瑚等海洋元素，甚至還有歐洲雕刻從未出現過的犀牛。

我把相機調個頭，不對準城堡，乃因想到葡萄牙詩人賈梅士（Luís de Camões）形容祖國是「地之盡頭，海之開端」。為了盡量把海的面積拍大，我還特地爬到塔內較高的位置。

葡萄牙王國建立於十二世紀中期，崛起於三百年後，位於歐洲邊陲的伊比利亞半島西端。因受西班牙箝制，一直無法往陸地拓展，故從十五世紀初開始，海洋探險成為國家政策。皇室已注意到，隔著浩瀚無垠的海洋，有一片廣闊無比的黑暗大陸。在舉國的支持與援助下，子民們懷著十字軍東征的精神，勇敢航向未知的世界。西元一四九八年，他們發現了通往印度的航線，在占據香料群島後，國力突飛猛進，人口大增，逐步建立了史上的第一個全球殖民帝國。

「巴黎有鐵塔，倫敦有大笨鐘，紐約有自由女神，我們有貝倫塔。」友人自豪地表示。此塔鄰近太加斯河（Tagus）入海口，座落水中，以吊橋與岸上聯繫。一、二樓是水牢、砲台，三樓為將軍住所，四、五樓則是瞭望台與燈塔。在那輝煌的年代，大西洋上的航海隊伍看到羅卡角（Cabo da Roca）的燈塔，就知道家鄉已近，而見到貝倫塔，就代表平安與財富正在里斯本等著他們。

那天光線剔透，海洋與天空比平常更藍。陽光下的貝倫塔魅力無窮，每塊磚、每座石雕都是黃金歲月的見證。造訪里斯本雖是近二十年前的事，但每當看到這張照片，我都會想起友人所說：「對我們而言，海是可以託付命運的父親。」

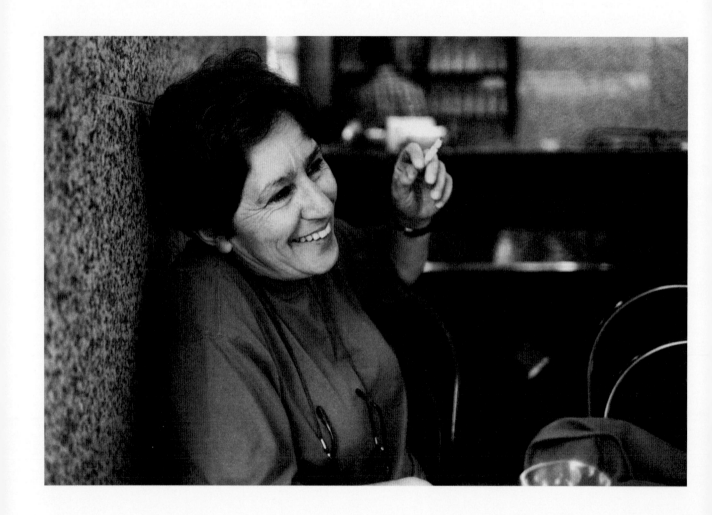

波爾圖，葡萄牙，一九九六

泰瑞莎

知道我想在《攝影家》雜誌企劃一個葡萄牙攝影專號，杜老爹給我了一個名字和傳真號碼。住在波爾圖（Porto）省的泰瑞莎·西塞（Teresa Siza）回信簡短，要我們到了里斯本再跟她連絡。

那年頭沒網際網路，能找到的葡萄牙資訊不多，我不但不曉得泰瑞莎的來頭，對波爾圖也毫無概念。去之前，我與內人在中途的科英布拉（Coimbra）逗留一天一夜，再依泰瑞莎指示，搭火車到蓋亞（Gaia）。時近正午，老車站的月台上幾乎沒什麼人。一位矮胖、短髮的女士在出口處揮手，身上套著寬鬆襯衫、牛仔褲，給人的第一印象似乎與攝影扯不上關係。

「你們一定累了，喝杯咖啡吧！」去到附近的小咖啡館，飲料還沒上，我已充分表達了想做葡萄牙專號的意願，請她幫忙。她笑笑：「你對我國攝影了解多少？」「完全空白，所以才會來。」她不置可否：「既然來了就先玩玩吧，我帶你們去波爾圖最美味的餐廳。」

上了那輛小小舊舊的雷諾五號，才知道她看起來像家庭主婦，開起車來卻如猛少女，不但飛快，還經常在上下坡急轉彎，嚇得我們一句話都不敢吭。終於抵達，卻見大門深鎖，餐館老闆度假去也！

「最好吃的去不了，那就去最美的！」老雷諾繼續飛馳，感覺過了好久好久，手腳都已餓得發軟，才在海邊峭壁煞車停下。四周杳無人煙，重重疊疊的礁石之間露出一座不想張揚的建築。懸崖上有座小教堂與之呼應，都是白牆紅瓦，襯著藍天碧海，真是說多美就有多美！

整個餐廳只有我們一桌，營業時間已過，侍者見到泰瑞莎卻格外殷勤。到底吃了什麼已毫無印象，只記得餐廳設計之妙讓人沉醉。無論室內、戶外，建築的線條、高低落差與色彩配置都既和諧又出格，彷彿是老天爺把她嵌在海岸風光裡的。幾面大玻璃窗框出一幅幅大自然的巨畫；數不清的礁岩或昂然獨矗，或謙遜地緊挨階梯、牆壁。藍天白雲消長，碧海浪花四濺，景觀幾乎時時刻刻都在變，就是呆看半天也不會膩。

「這的確是我所見過最漂亮的餐廳，是誰設計的？」泰瑞莎淡淡一笑：「家兄阿爾瓦羅。」原來，葡萄牙國寶建築大師阿爾瓦羅·西塞（Álvaro Siza）竟是她哥哥，而喜訊茶室（Casa de Chá Boa Nova）正是建築宗師的代表作之一。

波爾圖，葡萄牙，一九九六

從人與環境著手的建築師

離開喜訊茶室，沿海行車，經過一處與眾不同的海水浴場，泰瑞莎停車：「這也是家兄的作品，要不要下車看看？」

阿爾瓦羅・西塞這個名字，我在很早以前就印象深刻。他的舉世名作大多蓋在家鄉，風格以簡單、優雅著稱，建築形狀多為白色立方體。他還以協調建築與環境的能力高超而聞名於世，事前規劃精準而獨樹一格。生於一九三三年的他，對建築這個行業的名言包括：

「建築師沒有發明什麼，他們只是改造現實。」

「我堅信實踐，沒空像獨來獨往的天才那樣，什麼都一把抓。你需要各個層面的人。」

「我已不再將建築視為特權的形式與材料。它是嚴格的學科標記。我認為，比較實際的方法是從人與環境方面的問題著手。」

這所位於大西洋邊緣峭壁上的勒卡（Leça）游泳池，是西塞一九六六年的作品。在動手設計之前，他與工作夥伴嚴謹地分析了天氣與潮汐、植物與岩層，公路與城市之間的關係，並盡量不入侵現有地形。兒童游泳池靠內陸，成人游泳池則延伸入海，三面由天然岩層圍繞，並以混凝土砌成矮牆，使池面與海面平行，在人工與大自然之間，創造了無縫接軌的幻象。

雖然特地下車參觀，但光是站在岸邊沒下泳池，無法確切體會它的功能。但見礁岩間的水泥牆，在大自然的曲線間畫出銳利的幾何線條，豔陽照耀在剛硬的平面上，彷彿是自然與科技的光影對話。清水泥鋪設的地面不但保留了原來的礁石，還讓兩者黏合，整個設計只有線與面，簡潔而不雕琢，彷彿整個理念就是讓人工巧思襯托自然之妙，給人留下無限的想像空間。

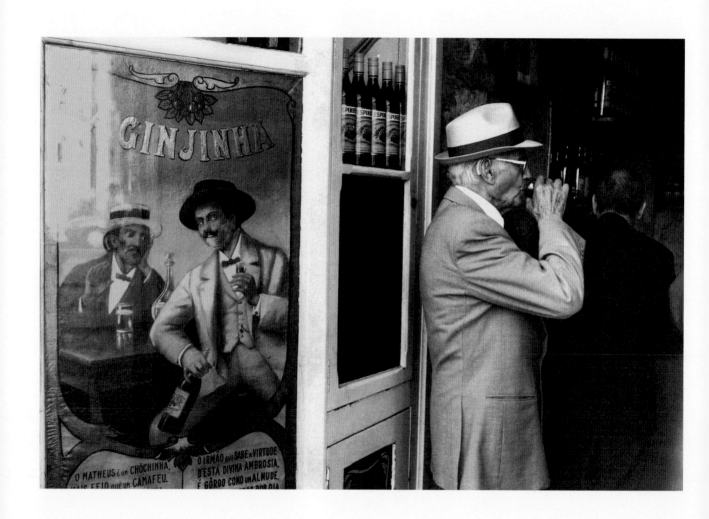

波爾圖，一九九六

無法征服的城市

我們在泰瑞莎家住了三天，其中一天自己探險。女主人開車載我們到波爾圖最高點，讓我們俯瞰城市與斗羅河（Douro）的關係，並給了一份地圖，上面用筆勾出最熱鬧的三角地帶。

面向大西洋的波爾圖是葡國第二大城，名稱即有「港口」之意，國名亦源於此。此城自古以來即商業蓬勃，在舉足輕重的「大發現時代」還是備受仰靠的造船港。舊城與周圍產酒區都已入列世界文化遺產，中心地帶有許多不朽的花崗岩羅馬式建築，不若葡萄牙其他主要城市多為巴洛克式建築。

獨自行動反而輕鬆，也比較能專心拍照。捧著相機與內人隨興蹓躂，走著走著，就被酒館門上的廣告牌吸引了。畫中的男士表情飄渺、眼神質疑，彷彿手上那杯「津津喝」（Ginjinha）是促進思考的妙藥。

波爾圖人自古以頑強出名，十九世紀初，法國入侵西班牙、葡萄牙，史上稱為「半島戰爭」（Peninsular War）。據記載，此城民眾抵禦拿破崙軍隊的力道，舉國無有出其右者，也因為如此，皇室盛讚其為「非常高貴，永遠忠誠，無法被征服」，簡稱「無法征服的城市」。

至於「津津喝」，則是大眾化的水果酒，由一位修士發明。有天他心血來潮，把酸櫻桃放在平價白蘭地酒中，再加水、糖與肉桂密封釀製，結果大受歡迎，而且放愈久愈好喝。許多葡萄牙家庭都會在特殊日子泡一大缸「津津喝」慢慢享用，許多年後，再傳給下一代。市井酒館以小玻璃杯計價，杯底放顆新鮮酸櫻桃，再滿滿注入顏色有如紅寶石的瓊漿玉液。

經過酒館，門口有位老紳士正好舉杯，頭上的巴拿馬草帽跟廣告裡的人一模一樣。

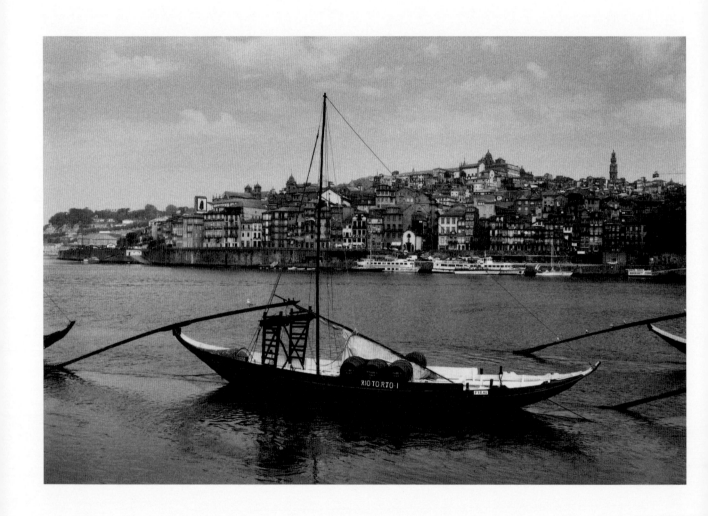

波爾圖，葡萄牙，一九九六

波特酒的家

按下這張快門時，我並不曉得已捕捉了波爾圖市的圖騰。城區依山而建，街道巷弄散布著大大小小、難以計數的釀酒廠。斗羅河中的這艘船，正是早年載運美酒的大功臣，圓胖胖的酒桶裡，裝的正是赫赫有名的波特酒（Port）。

早在公元四世紀，此地就有人居住了。十二世紀，葡萄牙王國成立，波爾圖成為國家中心，商業區靠海，文化區則在較高處。由於冬溫夏涼，再加上雨量充足、土壤肥沃，除了盛產柑橘、橄欖，葡萄的質量更是好的沒話說，釀酒業自古便相當發達。

波特酒的誕生與政治有關。法蘭西不願賣波爾多酒給英格蘭，英國佬只好四處搜尋，終於在波爾圖的斗羅河谷發現一種甘醇順口的葡萄酒，便於一七〇三年與葡國王室簽了合約。葡萄牙供應美酒，英國便助其對抗日益強大的西班牙，並定期提供高品質的紡織品。

雙邊貿易關係建立後，葡萄酒源源不斷地運往英國。在運輸途中，水手們發現貨倉溫度過高，怕酒變質，便往酒桶裡加白蘭地。沒想到葡萄酒不但沒繼續發酵，還保持了天然糖度，成為一種香味濃郁、酒精度較高的甜酒。

波爾圖因波特酒而獲「酒都」之名，城市的主要標誌，除了河畔綿延數里的巨大酒窖，就是來來往往的運酒船。數百年來，斗羅河上游的大小酒廠及家庭作坊，正是靠著這種古味十足的平底木船，將釀製好的美酒運往酒商處裝瓶、貼標、入庫。如今波特酒改用油罐車運輸，酒船功能已轉為展示或競賽。

世人慣稱波爾圖為波特酒的家，雖然澳洲、南非，阿根廷等國後來也生產此類葡萄酒，但嚴格來說，只有種植在斗羅河谷、並於波爾圖當地釀製、裝瓶的才能稱為波特酒。

波特酒通常是甜的，英國人早期還當它是藥酒。據說，英國首相小威廉‧皮特（William Pitt the Younger）為了治療痛風，從十四歲起就每天喝一瓶。他二十四歲當首相，因領導英國對抗法國而聲名大噪，在位期間推行改革，培養出許多優秀政治家，被譽為英國史上最偉大的首相之一。

不知道這跟從小勤喝波特酒有沒有關係。

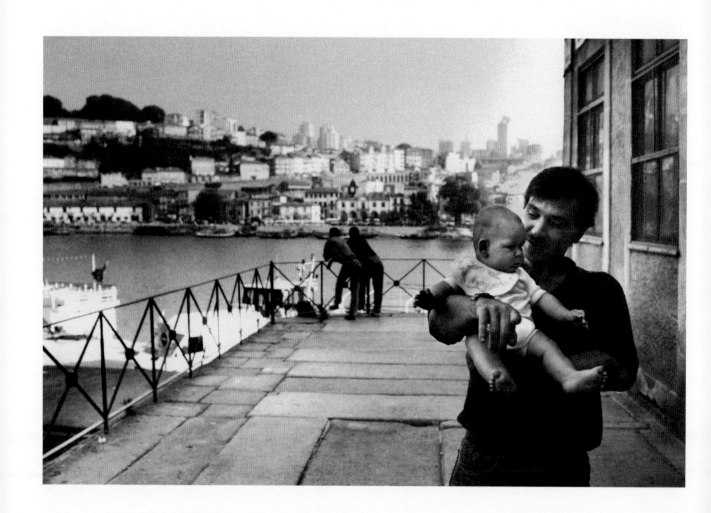

波爾圖碼頭，葡萄牙，一九九六

吃牛肚的人

這位年輕爸爸,是我在葡萄牙看到最喜悅的人之一,見我拿相機,幾度試著要嬰兒朝向鏡頭,寶貝卻不買帳。葡國人家庭觀念很強,舉凡祖父母、教父母、叔伯、姑姨、甥舅、堂表兄弟姊妹都是日常關懷對象,即使長期在外工作、求學,也會經常打電話回家。

斗羅河流經波爾圖,也流入百姓的日常生活。河邊的酒窖、倉庫特別多,臨時攤販一字排開,與年代久遠的餐廳、咖啡館隔著主要道路對望。禁止車輛進入的部分港區,簡直就像百姓家的後院。小孩窩在柱旁睡覺,老人閒坐纜椿聊天,腳踏車騎士悠然與頭頂大袋洋蔥的女工擦身而過。就算是徒步扛著全豬的肉販子,表情也毫不沉重。市容生氣勃勃,民眾步調卻不急躁,就像寬廣的斗羅河,安寧地順勢而流。

葡萄牙其他地區的人總愛說,波爾圖是另一個國家,市民輕仕重商、舉止粗魯,是「吃牛肚的人」,這當然是酸葡萄心理。波爾圖有史以來便商機蓬勃,外貿出口額占全國一半,除了造酒,紡織、漁業、軟木加工、機械、化工以及煉油業也非常發達。全區的規劃與發展向來由資產階級與商賈主導,不像其他城市慣由貴族掌控。

至於嗜吃牛肚,也是有淵源的。一四一五年,葡國的北非遠征軍從波爾圖出發,規定城內肉類必須上繳,以供艦隊士兵食用。只能吃邊肉、雜碎的當地居民,卻因此而研發出許多特色美食,其中又以加了胡蘿蔔、洋蔥、白豆、燻腸、培根的雜燉牛肚最具代表性。

問「吃牛肚的人」,他們會告訴你,波爾圖可是全國的財經心臟。當地俗語最能反應民眾的牢騷:「布拉加(Braga)祈禱,科英布拉研究,波爾圖幹活兒,錢卻進了里斯本荷包!」

波爾圖，一九九六

物換星移

在波爾圖城中走路，其實就是上山下山，再上山下山，沿途教堂特別多，幾乎拐個彎就有一座，搞得我視覺疲乏，根本不想舉相機。倒是這一座，不但讓我停下腳步繞了一圈，還特地把相機的畫面框好、焦距調好，站在特定位置，請內人幫忙按下快門。

我極少在景區留影，在此地卻非拍不可，因為這個漩渦狀的巨蟒欄杆，我在杜老爹的作品中看過。相片是他於一九五四年所拍：一個赤腳頑童蹲在蛇上，左手撐著膝蓋，右手拑著獸口，渾身上下無一處乾淨，兩眼卻炯炯有神地凝視鏡頭，彷彿知道這張照片將會傳世。

小孩的肢體語言與欄杆造型早就深印腦海，只是萬萬沒想到，自己有一天竟會來到杜老爹年輕時的漫遊之地，而且是在無意之間逛到的。物換星移，我留影的時刻，距離他按下快門的那一瞬已四十二載。又再悠悠十七年，我才把這張影像放大。

為了搞清楚這是什麼教堂，我把杜老爹的名作《伊比利亞半島之旅》（Voyage en Ibérie）一書找出，無奈那張照片的圖說也只是市名。內人花工夫上網比對，終於確認這是波爾圖大教堂（Sé do Porto），不僅為全市最老的建築之一，也是葡萄牙境內十分重要的羅馬時代古蹟。原始建築完成於十三世紀，十四到十七世紀之間陸續修建，又增添了巴洛克式、歌德式的建築語彙。

細細審視，老爹那張照片中的小孩不只一個，另外還有四個隱藏在不同角落，各自露出汙黑的小手、小腳、半個小腦袋。原來，我們自以為是的一切都有隱匿，因緣未到，便無法覺察真相。

馬托西紐什，葡萄牙，一九九六

掃心地

西塞家的故居在波爾圖大都會圈的馬托西紐什（Matoshinhos），人口不到五萬，泰瑞莎與丈夫、女兒就住在這裡。那天泰瑞莎要到市政府，我們便也跟去逛逛，趁她辦事的時候四處走走。

城區氛圍安寧，卻是一年到頭都有節慶，我們只是沒能趕上。此外，當地的市集也名聞遐邇，攤位數以百計、應有盡有，從蔬果，海鮮、肉類、麵包到工具、擺飾、服裝、掛毯、陶器、珠寶都找得到，而且價廉物美，是波爾圖民眾最愛採買之處。甚至莊稼漢也依然大老遠地跑來交易產品、添購所需，然後與其他農民喝上兩杯，聊聊作物，預測一下氣候變化。

東逛西逛，走到已被列為世界遺產的主耶穌教堂（Bom Jesus de Matosinhos）。殿堂以花崗岩建成，盤據在小山坡上俯瞰全鎮，堂內的古木基督雕像非常著名，每年吸引眾多海內外信徒前來朝聖。

教堂十六世紀就存在了，現今是十八世紀全面整修後的面貌。一位靠金礦致富的仕紳門德斯罹患重病，發願若能恢復健康，將傾其所有於馬托西紐什建造聖殿。他果然逃過了死劫，並將財產及餘生都奉獻給教堂整建。被他從義大利請來的名家為建築帶來巴洛克風格，著名的真人大小雕像共計七十八座，矗立墓園四周的十二先知像以雞血石製成，栩栩如生。工程始於一七五七年，門德斯於八年後往生時，心願尚未完全達成。

大概近期沒有活動，教堂背面的庭院落葉四散，給人歷史蒙塵的荒蕪之感。所幸一位清潔工及時出現，恢復了靈修之地應有的莊嚴與清淨。佛家說「掃地，掃心地」，不也就是提醒人們時時清除心靈塵垢。倘若放任習性，煩惱愈積愈多，只不過一陣微風，就會讓自己灰頭土臉。

西塞府，馬托西紐什，一九九六

因緣不具足的攝影專輯

事情辦完，泰瑞莎驅車前往超級市場採購，說晚上在家吃飯。印象最深的就是，餐後在起居室聊天，男主人表情神祕地從上鋪軟墊的小木箱裡拿出一支黑黝黝的酒瓶，說那是上好的波特陳釀。軟木塞一拔，果然濃香四溢！

男主人捧著水晶杯，深深吸氣，抿一小口，陶醉地問依樣畫葫蘆的我們：「察覺沒？香草、蜜瓜、堅果、玫瑰……風味兒多細緻、層次多豐富啊！」我們只有老實回答：「沒嚐出這麼多名堂，但入口醇厚香甜、毫無刺鼻味兒，真是好喝透了！」

西塞家是個有資格被列為古蹟的老宅第，古意盎然，但光線不佳，室內有點暮氣沉沉的味道。然而，每當微風入室，薄薄的窗簾便突然揚起，彷彿捕捉、包裹了風的形體。陽光趁機湧入，撲在室內各個角落，好像在告訴我，每張家具的縫隙之間都封存著老故事，也滋長著新生命。

由於必須返首都搭機離境，泰瑞莎夫婦於前一天開車送我們到里斯本，順便迎接即將到訪的薩爾加多。我們選在一八三六年創立的特林達特啤酒館（Cervejaria Trindade）回請他們伉儷，賓主盡歡。

那也是我們在葡萄牙境內最後的晚餐，最難忘的就是大蝦麵包雜燴（Açorda de Gambas）：撕碎的鄉村麵包浸在大蒜、香草、橄欖油、白葡萄酒及魚骨熰煮的高湯裡，再攪入鮮蝦燙煮片刻，上桌前打粒生雞蛋、撒上碎香菜。

在波爾圖時，有天泰瑞沙指著一座古老的建築：「這兒從前是監獄，政府最近開始把它改造為攝影中心，傳說我將會是負責人，但也還沒確定。」

一九九七年，葡萄牙攝影中心（Centro Português de Fotografia）成立，泰瑞莎榮任負責人。她辦了許多重要活動，直到該中心由里斯本方面派人接管，才於二〇〇七年退休。

一九九八年，泰瑞莎來信邀我和內人於德國法蘭克福會面，無奈我們走不開，只好回信抱歉，從此便斷了音訊。合作人選夠專業，出刊時間點也恰恰好，《攝影家》雜誌的葡萄牙專號卻依然沒做成。只能說是因緣不具足。

科英布拉，一九九六

葡國的文化首都

從里斯本到科英布拉的火車,沿路有些小站就像荒郊僻野中的候車亭,四周什麼都沒。抵達目的地後,月台空蕩蕩的,除了我和內人,只有一位盲人。拄著拐杖的他看來篤定安然,倒是我們雖然什麼都瞧得見,卻打從心底不踏實,無法預料這段旅程將把我們引往何處。

一切只因奧古斯汀紐的一句話:「從里斯本去波爾圖會經過科英布拉,你們不妨在那兒待一宿,跟我的朋友阿爾巴諾聊聊,他正在籌備一個攝影節。」聯繫之後,他幫忙訂了旅館,說阿爾巴諾會去找我們。

科英布拉位於葡萄牙中部,有文化首都之稱,地位僅次於里斯本、波爾圖,在西元一一三九年到一二六〇年是首都,有六位君主誕生於此。此城不但見證了王國的興起,還是葡萄牙語的發祥地,在國際間卻遠不如里斯本有名。但聽過這座城市的人就必定知道,此地有座創立於一二九〇年的科英布拉大學(Universidade de Coimbra)。

捧著地圖研究,住宿之處距離火車站只有兩百公尺,我們便拖著行李邊走邊找,來到「明星」(Astoria)旅店,不禁喜出望外!只不過是三星級的平價旅館,卻座落於蒙德古(Mondego)河畔,大小適中、典雅可愛,家具散發著古色古香的韻味,讓人從一進門就生好心情。

我們那間房還有陽台,推窗略移幾步,就可俯瞰河流與市區。行李還沒打開,先到陽台上感受一下河面吹來的清風,腦海頓時浮出電影裡才看得到的場景。只不過,倚欄而立、令人羨豔的的男女主角是我們夫妻。

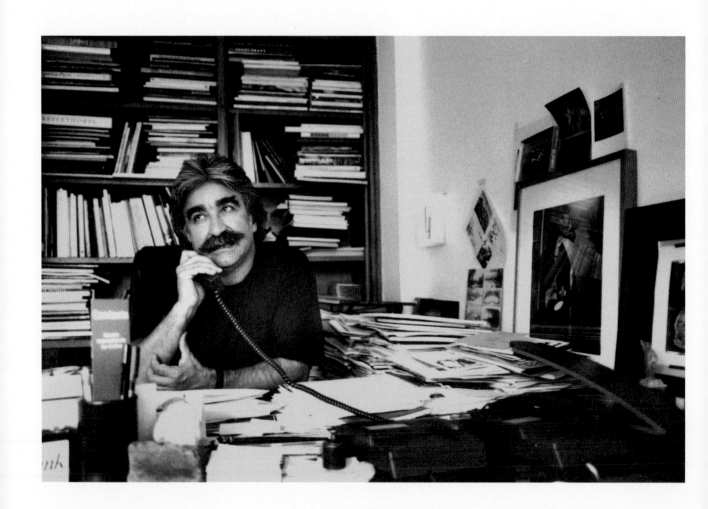

科英布拉，一九九六

阿爾巴諾

與阿爾巴諾（Albano silva Pereira）的會面，至今印象鮮明。為了怕錯過素未謀面的他，我與內人站在旅店大廳最醒目的位置。約定時間過了好一陣子，一位黑衣黑褲、濃眉大眼的中年男子旋風般地出現，個子不高卻氣派十足，筆直地走過來跟我們握手，被鬍鬚遮住大半的嘴巴一咧：「我是阿爾巴諾‧席爾瓦佩雷拉！」然後頭往大門方向一歪：「帶你們去午餐！」

那時，世上重要攝影機構的負責人我也看過一些，但沒遇過這樣的典型，真像大明星，很難讓人不多看他兩眼。可惜我們不懂葡文，而他的英文又不怎麼好，幾個小時的相處，溝通並不順暢。雖無法完全理解，卻也可以明白，他的心願是將亞爾國際攝影節的模式引進科英布拉。

整個會面幾乎都是阿爾巴諾在講話，慷慨激昂地敘述自己辦展覽及攝影活動的經歷。最戲劇性的就是，有一回活動即將開幕，贊助單位卻臨時撤腿，無計可施的他只有去賭場試試運氣，並奇蹟似地贏到了所需金額。「那天，我穿上黑色亞曼尼西裝，再加上黑襯衫、黑領帶。沒錯，只要穿上我的黑色亞曼尼，我就十賭九贏！」

這讓我聯想到，傳奇的馬格蘭攝影通訊社，在草創時期也經常缺錢。每當發不出薪水，羅伯特‧卡帕（Robert Capa，1913-1954）便兜著社裡僅剩的一點錢，到賽馬場賭它一把。英年早逝的卡帕大概想不到，他與布列松等人共同創辦的這個攝影通訊社，日後會成為全球紀實攝影界的殿堂，不知多少人擠破了頭想進去！

午餐後到阿爾巴諾的辦公室參觀，那兒除了工作室，還有個小畫廊及教學中心。雖然桌上亂得讓人無法想像他如何做事，卻又不得不佩服他對攝影的熱情與憧憬，內心感慨，即使在歐洲邊陲之地，也有這樣的地方、這樣的人！

阿爾巴諾從頭到尾都沒提合作，或是拿作品給我看。而依我的保守謹慎，想到與他共事，還真是有點怕怕的。終於看到他的作品，是在寫這篇文章時上網找到的。一位又一位身材修長的土著，靜靜地立在曠野之中；作品構圖單純，光線、影調細膩，給人祥和之感。

看來，阿爾巴諾在西非的馬利共和國（Republic of Mali），一個跟自己文化完全不同的地方，找到了夢中的淨土。

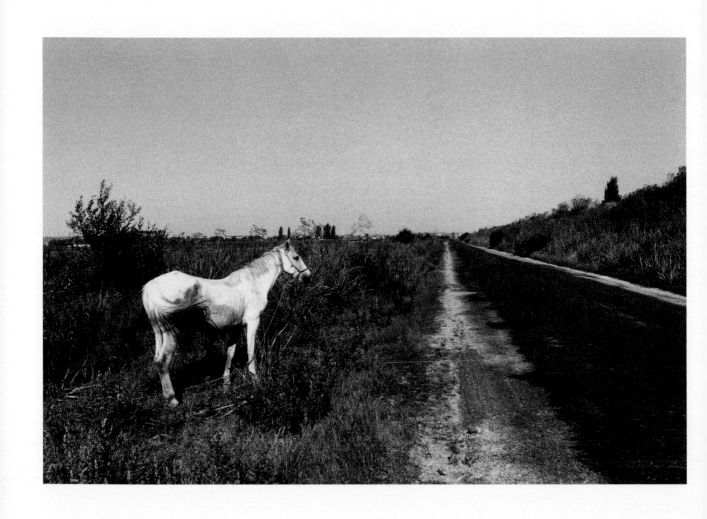

科英布拉，一九九六

醒不過來的夢

無論如何，阿爾巴諾的慷慨都讓我們心懷感激。初見面，他就開了老遠的車帶我們去吃飯，從內陸往西，直到海邊。他開車彷彿賽車手，一隻手握方向盤，另一隻手不停地比劃。口音濃重的英文一串接一串，我們雖聽不太懂，卻也不敢問，免得他分神……。

一路提心弔膽，肚子也餓扁了，不明白為何非要到那麼遠的地方用餐。抵達目的地已近兩點，門面看來不像餐廳，當然也非住家，屋內安安靜靜地擺著十來張用餐桌椅，卻是半個客人也沒。我和內人有點不知所措，他老兄卻大搖大擺地領著我們長驅直入，來到一個室內龍蝦飼養池旁。

廚師聞風而來，阿爾巴諾跟他一番談笑後，挑了三隻特別健康的活龍蝦、點了一瓶上好白酒，才領著我們在窗邊安頓下來。偌大的空間未見裝修心思，一點也引不起食慾。然而，我們卻在這個料想的地方，與一位料想不到的人，經驗了料想不到的一餐美味。

奇幻之事還不只此。來餐廳的路上，沿途雜草叢生、一片空曠，看不到幾輛車。在前不著村後不著店的地方，光禿禿的柏油路旁突然冒出一匹白馬。我趕緊打斷阿爾巴諾，請他立刻停車，好拍張照。環顧左右，沒住家，沒湖畔，沒樹林。時間彷彿停滯了，整個空間可以屬於任何地方，卻又不像所有的地方。白馬像個迷途的旅者，而整個場景就像一個醒不過來的夢。

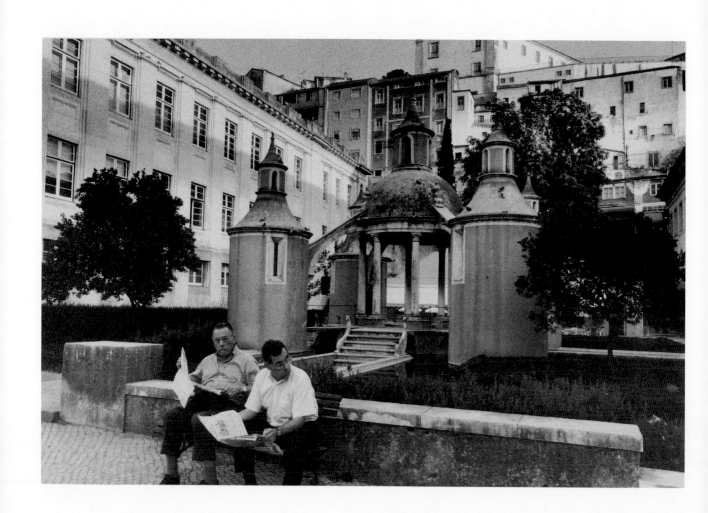

科英布拉，一九九六

文化先鋒

離開阿爾巴諾的工作室已近傍晚，我與內人在城內逛，拍下這張照片時，還不知道大有來頭的科英布拉大學就在這座小公園的上方，只要再上一段山坡，就可進入校園了。

科英布拉大學成立於一二九〇年，是歐洲最古老的五所大學之一，且直到二十世紀初都是葡國唯一的大學。城市的歷史與學府發展密不可分，如今人們依然習慣稱呼科英布拉為大學城，最重要的古蹟也都是在大學裡。國王唐‧若昂三世（D. João III）在此就讀時的房間至今仍然保留，只不過已被用來辦公。

校內興建於十八世紀的若昂圖書館（Biblioteca Joanina）也是全歐洲最古老的圖書館之一，巴洛克式的建築金碧輝煌，有全世界最美麗的圖書館之稱。書架高達兩層樓，覆蓋著幾乎館內的每一面牆，木料鍍金或漆繪各式各樣富異國情調的紋飾。

十七世紀啟蒙時代來臨，許多葡萄牙學者紛紛前往法國、英國、義大利、西班牙深造，學成歸國後，絕大部分都進入科英布拉大學任教或研究。一批批菁英不但把世上最先進的理論與思潮帶給國人，彼此之間的思想激盪與交流也非常澎湃。當時，科英布拉大學就是文化先鋒的代名詞。明朝時來中國傳教的義大利人利瑪竇，正是這所學府的畢業生。

我們在附近走了一下，繞回來時，見到這兩位中年男士依舊悠閒地坐著，彼此也沒聊天，只是各看各的報紙。大學城的文風可見一斑。

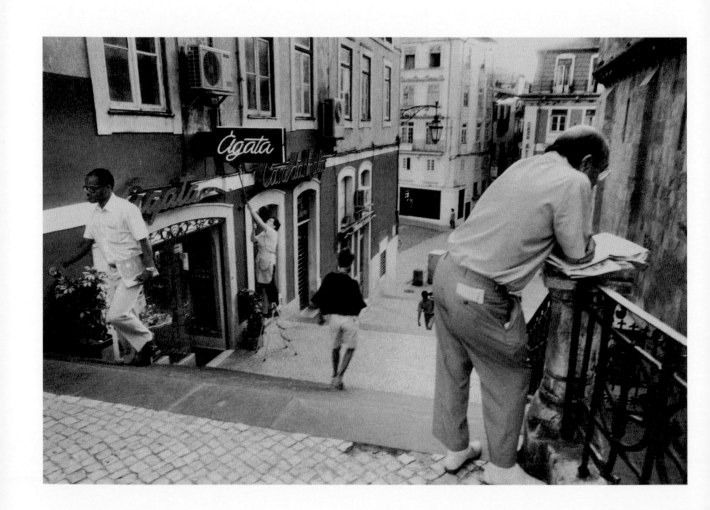

科英布拉，一九九六

平均年齡最年輕的城市

這座城市一切古老，卻是平均年齡最年輕的城市，因為人口的三分之一是學生，而且有非常多的外國學生，是葡萄牙境內最大的國際社群。來自全球的學子帶來古靈精怪的活力，常見的把戲之一，就是學長整新生，要他們穿著學士袍做伏地挺身、翻筋斗。

葡萄牙歷史最悠久、最富盛名的活動，就是科英布拉大學學生會所組織的焚絲帶節。這也是歐洲最大的學生慶典，每年五月的第一個禮拜，應屆畢業生成群結隊地把學士袍上的絲帶扯下來，丟進火堆，每個學院的顏色都不同。燒完絲帶，他們便吃喝著聚集在校園中的老教堂集合，肩併肩地坐在十二世紀蓋成的階梯上，撥起琴弦唱法朵。節慶期間，精心籌劃的音樂會、表演藝術連番上陣，把老城從裡到外變得熱鬧非凡、活力四射。

最繁榮的就是低城區，吃的喝的看的都在這兒。我們邊逛邊找館子，見這家餐廳的工作人員特別認真，斷定他們的食物也差不了。到了用餐時間，餐廳門口果然大排長龍，我們等了半個多鐘頭才終於入座。餐廳擺設已有年代，桌椅是厚重的木頭，顧客除了我們都是當地人。分量不少，所費不多，燉兔肉與紅葡萄酒相得益彰，唇齒留香。

酒足飯飽，意猶未盡，逛書店時又買了本葡萄牙食譜。回家後，我學會了葡式蛋白酥，把蛋白打到蓬鬆，輕輕拌入細砂糖、香草精，再用蛋糕模一層層地與消化餅乾碎屑相疊、入冷凍庫。上桌前去模、分切，朋友們沒有不愛的。

科英布拉，一九九六

就像看了一場電影

我們是九月初去的，還沒開學的科英布拉顯得有些寂寥。可以想像，等學生蜂擁而至，就會隨處都是歌聲、笑語，以及如香檳酒般的清新氣息了。據說有些餐廳無論平時或週末，都有爵士、民謠或法朵演唱。

有「葡萄牙悲歌」之稱的法朵，分為里斯本派與科英布拉派，前者熱情奔放，較為世人熟知；後者大相逕庭，卻精緻得多，有「校園法朵」之稱，只能由男性唱頌，而且必須以葡國吉他或古典吉他伴奏。

傳統科英布拉法朵在晚間十點以後進行，歌手與音樂家均穿著學院黑長袍、披肩，在夜色中於廣場或街道發聲，主題包括學生之愛、波希米亞式的生活之愛或是批判保守派教授，諷刺他們老掉牙的紀律與課程。

我在科英布拉買的法朵CD旋律文雅，較像吟詩，相信幾百年前的法朵就是這樣的。好聽是好聽，但不懂歌詞，也無法理解歌手想要表達的靈魂之音。就像這張照片的場景，海天茫茫，男子踽踽獨行，給人無限的想像空間。

從某個角度來說，這也是我造訪葡萄牙半個月的整體印象。真真假假、如夢似幻，所有的人、事、物明明在那兒，卻始終沒讓人感覺真切，就像看了一場耐人尋味的電影。一切都得從溫德斯的《里斯本故事》開始講起。

04

輯
四

C

ZECH

帕夫・史特恰，布拉格，一九九五

追憶帕夫‧史特恰

在《攝影家》雜誌第十六期（一九九四年十月）刊登帕夫‧史特恰（Pavel Štecha，1944-2004）的作品時，捷克的民主制度才實現五年，與斯洛伐克分裂一年多。讓我對這個國家產生強烈好奇心的原因，除了帕夫所拍的景象，還有布拉齊克（Bohuslav Blažek，1942-2004）為他寫的介紹文。

「帕夫是位不折不扣的捷克攝影家，作品讓人對他的祖國有更深一層的了解。這些照片不但展現了波希米亞的真面目，也顯示捷克人自己如何看待這塊地方。波希米亞是個地震絕對震不倒房屋的地方，雅緻嫵媚在這裡顯得格格不入，每一種憐憫都包含了相當程度的嘲弄。波希米亞這個地方的人喝酒不是為了一醉，而是為了講令人捧腹的笑話。

「捷克人很清楚自己的身分，問題在於他們無法判斷自己目前這個樣子到底對不對。正因他們是一個視覺聽覺並重的民族，才有辦法透過攝影來提出這個問題。帕夫‧史特恰並不懷疑捷克人的特性，對這一點既不毀謗也不嘗試重塑；對別人不敢觸及的部分，他卻詳加描繪。」

一九九五年七月，我與內人終於踏上布拉格。在大學教書的帕夫非常熱心地帶我們拜會各攝影團體，若不是他，《攝影家》雜誌無法推出〈當代捷克攝影〉專號。他是我們認識的第一位捷克人，非常務實，從不大驚小怪。

聽說他家有游泳池，去切爾諾希采（Čemošice）那天我們興致勃勃地帶上了游泳衣。小鎮距布拉格五公里，原為農業區，十九世紀與布拉格之間的鐵路開通後，農田上蓋起了一棟棟的別墅與度假小屋。

帕夫的家樸實如農舍，後院疏疏落落地長著矮矮的果樹，生著其貌不揚的小蘋果小水梨。見我們東張西望，帕夫便領我們來到一個大澡缸前：「我每天都在這兒游一個鐘頭。」我們堅決不信，他便進屋換泳褲，當場示範。

原來，澡缸裡藏了馬達，一按開關就會製造強勁水流，把游泳的人往後沖。帕夫蛙式、自由式輪著來，無論游得多賣力都還在原處，就像水上版的松鼠跑滾籠，真是夠滑稽。我們蹲在旁邊看了二十來分鐘，直到帕夫好不得意地站起來，勸我們也試試：「看這設計多合理，既省水又不占空間，而且運動效果比一般游泳池好多了！」

帕夫那年五十出頭，十分健朗，不料才六十歲就因病往生。得知消息的那瞬間，腦海浮起他那經常帶著點挖苦與無奈的笑容。他是捷克總統瓦茨拉夫‧哈維爾（Václav Havel，1936-2011）的好友與指定攝影師，可我們在布拉格一星期，從沒聽他提過這些。

布拉格，一九九五

母親河的懷抱

布拉格被聯合國列為世界遺產，是世上古蹟保存最好的城市之一。之所以有「金都」（The Golden City）之稱，是因城內遍布羅馬式、歌德式、文藝復興式、巴洛克式的建築，每當夕陽西下，櫛次鱗比的塔樓便被映得金光閃閃。

建城至今雖然才一千多年，但在舊石器時代便有人類居住了。公元前五百年，一支叫做波伊（Boii）的凱爾特族（Celts）部落來此屯墾，將地域命名為波希米亞。在下一段近千年的歷史長河之中，日耳曼人趕走了凱爾特人，斯拉夫人又趁日耳曼人往多瑙河沿岸擴遷時占據了這塊土地，建立捷克王國。

伏爾塔瓦河（Vltava）緩緩流動，穿城而過，像一條長長的翡翠絲帶，把布拉格分為兩個部分，左岸是城堡區（Hradčany），有世上最大的城堡「布拉格城堡」（Pražský hrad），右岸則是舊城區（Staré Město），布滿古典建築。她是捷克最長的河流，也是民族搖籃，而遠從亞洲來的我們，每晚就睡在母親河的懷抱裡。

帕夫幫我們訂的旅店很有意思，是艘叫做阿爾巴特羅（Botel Albatro）的船屋，到查理大橋（Charles Bridge）或舊城區都只需步行十來分鐘，再方便不過了！那個年代布拉格車輛不多，我站在銜接船屋和地面的小橋上取景，馬路又寬又大，十來分鐘卻只有一部轎車經過。

船屋簡單乾淨，四壁為木製嵌板，船艙小小的，兩張單人床之間擺個小書桌也就沒什麼空間了。服務不殷勤，每天除了供應熱開水，一切自助；毛巾、床單不主動更換。可是，有幾家旅館能讓人在溫柔晃動的床上夜夜好眠，而且一睜眼就能看到美麗的天鵝？

窗框是橢圓形的，簷下即是平靜安詳的河面。清晨時分，天鵝無聲無息地漂過，距離我們只有一、兩公尺，優雅地令人屏息。恍然感覺船屋在動，其實動的是天鵝。

布拉格‧一九九五

查理大橋上的戀人

捷克曾經與觀光絕緣四十年之久，鐵幕開放後，幾乎是一夕之間便從歐美各地湧入大量遊客。每年大約有一百五十萬觀光客，藉著十幾座於不同時期建造的橋梁來往兩岸，其中最擁擠的就是查理大橋。

橋長五一六公尺、寬十公尺，從白天到傍晚，橋上的小攤位幾乎三五步就有一個，而且個個有趣，吸引遊客來了又來，我們也幾乎天天報到。一位年輕人把腳踏車牽到橋邊停下，把擱在後座的木箱打開來，就成了一層層的照片展示格，其中不但有老照片，也有他自己拍的新照片。每張照片都小小的，尺寸從3x5到10x12不等。我買了一張他自己沖放的作品，所費不多，卻讓他樂得闔不攏嘴！

查理大橋蓋了一百多年，才終於在十五世紀初完成。堅固的橋身以波希米亞砂岩建造，在黏合石塊的灰漿中還加了雞蛋。由於雞蛋需要量龐大，所有鄉鎮都必須依令上繳。某村老百姓格外周到，特地把幾十車的雞蛋先煮熟了再送來。結果，直到五六百年後的今天，這件事還被布拉格人當笑話傳頌。

大橋直到十九世紀中葉都是跨越伏爾塔瓦河的唯一途徑，兩端共有三座橋塔，靠近舊城區的那座被視為全球最令人讚嘆的哥德式建築之一。橋欄上的三十座雕塑則多為巴洛克風格，豎立於一七○○年左右。

剛去的頭兩天不免感嘆，除了酒店、餐館、商家，簡直就看不到幾個當地人。可後來發現，只要起得夠早，最熱鬧的地方也有寧靜之美。一位銀髮紳士帶著愛犬在橋上散步，靠著欄杆歇息。一對戀人相偎相依，分別時擁抱親吻，彷彿吻得愈久，就會遇早重聚。狗看著情侶，紳士看著我，施洗約翰則是看著路過的每個人，一一給予祝福。

布拉格，一九九五

寒鴉

二十世紀末，台灣還沒文創產業這個名詞，但布拉格的卡夫卡故居就是這個意思。地點在黃金巷（Zlatá ulička），那是一條很短的石板街道，很容易錯過，可只要留心找到二十二號，進入那道普普通通的門，就會發現小空間裡充滿了卡夫卡。

這就是全球卡夫卡迷的朝聖之處，除了被翻譯成世界各國文字、各種版本的卡夫卡作品集，印著他肖像的海報、筆記本、明信片、馬克杯，還有鄰近這一帶的早年街景與生活素描。

「卡夫卡」在捷克文的意思是「寒鴉」，他父親開的鋪子就是以寒鴉做店徽。這種禽鳥在各國文化或有不同的象徵意義，但暗沉的形象倒是與卡夫卡作品意象吻合。喜歡文學的人大概都迷過卡夫卡。我在高中剛接觸西方文學時，就把他的幾本代表作都找來看了，可看完便再也不想重讀。對我而言，閱讀卡夫卡的作品就像被一股魔力吸進一個不可思議的危險世界，無法抗拒地一直往下看，隨著他探險。終於看完，就好像從惡夢中醒過來，喘口人氣，避免再做同樣的夢。

一九二四年，卡夫卡因肺結核而往生，得年四十。雖在生命垂危之際留下遺言，希望將所有手稿銷毀，但他的好友馬克斯・布勞德（Max Brod）卻做了他認為該做的事：替卡夫卡整理、出版遺稿，甚至立傳。半個世紀後，德國聯邦政府編列預算，邀攬來自世界各國的德語文學專家，依照當代學術標準來編輯他的小說、書信及遺稿，由菲施爾出版社（S. Fischer Verlag）陸續出版。

攻讀法律、在保險公司上班的卡夫卡利用閒暇時間寫小說、短篇故事，生前發表的作品不多，也沒怎麼受到重視。離開人世後，卻對後代產生決定性的影響，大大啟發了卡繆、沙特等人，被冠以「現代文學之父」的稱呼。

縱使卡夫卡有如此豐富、奇詭的想像力，生前也想不出這樣的人生劇本。

布拉格，一九九五

這才是布拉格

最能代表布拉格品位的，我認為還是古典音樂。莫札特、史麥塔納（Bedrich Smetana）、德弗札克（Antonin Dvorak）等重要音樂家都曾活躍於此城，包括《唐璜》（Don Giovanni）等多部著名歌劇的首演也是在布拉格。

一九九五年的布拉格，給人的印象就是完全淪陷於觀光人潮，才脫離了共產主義的控制，卻又被資本主義的消費文化緊緊掐住了脖子。街頭巷尾看不出當地人的生活情調，餐廳、咖啡館播放的也多半是與世界潮流同步的搖滾樂或流行歌曲，聽不到古典音樂。

有一天四處閒逛，依稀聽到樂音悠揚，尋聲而去，清冷的街角竟有位樂師在演奏巴哈的無伴奏大提琴組曲。空氣躁熱，坑坑疤疤的馬路堆著砂石，他卻始終低著頭、闔著眼，神遊在那遙遠的年代，從手指流淌而出的音符，彷彿能撫平世間一切的粗礪。來往的人不多，停下來聽的人更少，我和內人駐足欣賞了好一會兒，懷著敬意在空空的琴匣裡放上賞金，輕巧地離去。

街頭藝人就這麼高明，豈能不去欣賞一下專業演出？打聽到有些老教堂專門舉辦音樂會，我們便在星期六晚上九點、星期天下午五點半各聽了一場。入場券我如今仍然保留著，每張三百克朗，外加一成稅金。

賽門與猶大教堂（SS. Simon and Jude Cathedral）舉辦的是德弗札克弦樂四重奏以及雙鋼琴演奏；鏡子教堂（Mirror Chapel）的則是巴洛克音樂，擔綱的布拉格室內樂團（Prague Chamber Orchestra），使用的樂器都是巴洛克時代製造的。

真是令人難忘的饗宴，音樂會結束後，感覺整個胸腔都漲滿了幸福。拿起教堂門口擺的音樂會宣傳單，發現光是七月就有十來場表演。雖然無法一一聆聽，但起碼可以把那張白底藍字的節目表帶回家做紀念。

這才是我心目中的布拉格啊！

布拉格，一九九五

丹
妮
葉
拉
與
瓦
拉
米

帕夫領我們去活躍的攝影場所，除了國際矚目的布拉格攝影之家（Prague House of Photography），還在一個展覽開幕酒會上見到許多當地攝影家。收穫最大的就是，在裝置藝術博物館（Museum of Decorative Arts in Prague）的典藏室，看到數量和品質都令人嘆為觀止的方提塞克・德利克（František Drtikol，1883-1961）與約瑟夫・蘇德（Josef Sudek，1896-1976）的原作。這座博物館的攝影部門創立人就是鼎鼎大名的安娜・華諾瓦（Anna Fárová，1928-2010），可惜當時年近七十歲的她隱居鄉下，無緣見面。

但帕夫介紹我們認識了瓦拉米・雷米斯（Vladimir Remes）和丹妮葉拉・莫拉科瓦（Daniela Mrazkova）。我擁有這對夫妻合著的幾本書，對他們挑選攝影作品的獨到眼光與圖片編輯功力十分欽佩。同在出版領域辛苦經營，特別能體會彼此的酸甜苦辣，雖然文化背景不同，聊天也必在中文、英文、捷克文之間翻譯來翻譯去，溝通起來距離感卻不大。相談甚歡，我當場便請他們幫忙《攝影家》雜誌組織〈當代捷克攝影〉專號。

和我一樣不會英語的瓦拉米比較沉默，幾乎全由妻子代言。他倆著有《早期的蘇維埃攝影家》、《另一個俄羅斯》、《照片》等書，且曾是全球最大的俄文攝影期刊編輯。丹妮葉拉回憶，在雜誌的黃金年代，那本刊物受歡迎的程度令現在的人無法想像。有一回，剛出爐的雜誌從捷克運去蘇聯，竟然在中途被人從火車上劫走。印象深刻的還有，他們擁有當代攝影史很重要的史料──寇德卡的《吉普賽人》（Gypsies）樣書初稿。那個版本因故從未印行。

《攝影家》雜誌的〈當代捷克攝影〉專號出刊後，丹妮葉拉來信表達了對美編及印刷品質的高度讚賞，之後彼此便斷了聯繫。二〇〇五年，她寫的《強・索德克》（Jan Saudek）出版，替後人為這位印刷工人出身、備受爭議卻影響極大的捷克攝影家提供了重要的研究資料。

布拉格，一九九五

生命承受的重與輕

布拉格的任何一個小巷弄的建築外貌都多樣別緻，光影變化十分迷人，讓人感覺隨時都有故事在發生。那天見到一位穿著寬大襯衫、手裡捧著幾本書的妙齡女子匆忙經過，令我聯想到米蘭‧昆德拉（Milan Kundera）的小說《生命中不能承受之輕》改編的電影場景。那件襯衫應該是她愛人的，或許經過一夜纏綿，直到日上竿頭她才甦醒，正趕著去上課呢！

「也許最沉重的負擔同時也是一種生活最為充實的象徵，負擔愈沉，我們的生活也就愈貼近大地，愈趨近真切和實在。」昆德拉從小學音樂，考入查理大學（Charles University）哲學系後，又去布拉格電影學院（Filmova a Televizni fakulta akademie，簡稱FAMU）學電影。和許多藝術家、作家一樣，他在參加一九六八年的「布拉格之春」運動後，被入侵的蘇聯政府列入黑名單，作品全部被禁，不得不於一九七五年流亡法國。在那個時期，捷克大約有十萬知識分子、學者菁英、音樂家、藝術家被迫遷往國外。

捷克學者向來在社會有舉足輕重的影響力。作家哈維爾還被民眾推舉為捷克共和國的第一任總統，從一九九三年當到二〇〇三年。他在晚年曾經慨嘆：「有時實在懷念過去知識分子強而有力的聲音，他們受到群眾尊崇。在自由社會，藝術不再扮演政治代言者的角色，雖然依舊不斷推陳出新，但格局看起來小多了。」

從鏡頭看去，身材婀娜的這位女郎充滿了朝氣。不知她有沒有想過，能在歷史悠久的石板路上步步輕盈，是因為上一代承受了太多的重擔。

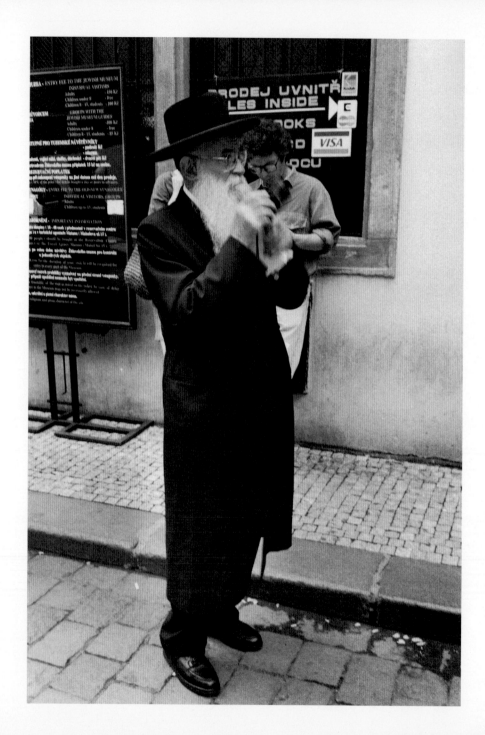

布拉格‧一九九五

約
瑟
夫
城
的
猶
太
教
士

克朗花完了，我們在外幣兌換處門口商量著要換多少美金旅行支票，一位猶太教士吸引了我的注意力。他的教服筆挺、皮鞋光亮，全身上下一塵不染，深鎖的眉頭卻透露了內心的不安與焦慮。

捷克歷史已上千年，其中血淚斑斑，充滿了老百姓因政教糾葛而被迫付出的慘痛代價。也因為如此，今日的捷克人對宗教格外疏離、冷漠，近六成的人民為無神論者，遠遠超過基督徒與天主教徒加起來的總數。城內多座幾百年歷史的老教堂，如今最大的功能不是望彌撒、做禮拜，而是用來舉辦演奏會，教堂內的音響效果特佳。

猶太區的居民卻依然固守著他們的宗教與傳統。布拉格早在第十世紀便有猶太人定居，一〇九六年十字軍屠殺猶太人，使他們不得不集中居住，以圍牆和其他街道、社區隔離，並逐步取得自治的權利。一七八一年，約瑟夫二世（Josef II）下寬容令，准許猶太人住在教區以外。為了紀念這位皇帝，此地於一八五〇年被命名為約瑟夫城（Josefov）。

一八九三年到一九一三年之間，布拉格模仿巴黎進行城市改造，將該區大部分拆除，只剩六座猶太會堂、老墓園、老市政廳。納粹德國占領布拉格後大肆屠殺猶太人，戰前布拉格約有五萬猶太人，戰後僅存八百人。所有人都以為約瑟夫城將被毀，沒想卻因納粹成立「已滅絕的種族博物館」（Jewish Museum in Prague）而得以保存。納粹自波希米亞及摩拉維亞（Moravia）的一百五十三個猶太區搜刮來四萬種文物、十萬本書，如今都在此陳列。

約瑟夫城距離卡夫卡廣場（Náměstí Franze Kafky）只須走幾分鐘，是全世界猶太人的朝聖之地，也是外國遊客了解猶太文化的熱門去處。哪兒都要門票，想照相還得買照相票。我雖然該去的地方都去了，照片也拍了不少，但只能挑一張來代表時，我選了這張讓我印象最深刻的。

05

H

UNGARY

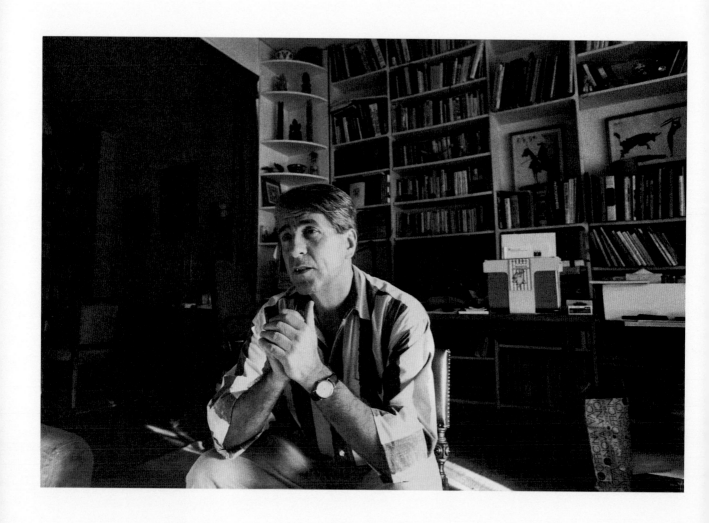

攝影家彼得・寇寧斯於家中書房，布達佩斯，一九九五

讓世人了解匈牙利的攝影家

會去布達佩斯，是想看看有無可能在《攝影家》雜誌推出一集〈匈牙利攝影專號〉。攝影史上赫赫有名的安德烈·柯特茲、馬汀·慕卡西（Martin Munkácsi，1896-1963）、羅伯特·卡帕、布拉塞都是匈牙利人，但除了這些大師，世人對這個國家的攝影表現所知不多。

布拉格友人給了我一個名字——彼得·寇寧斯（Péter Korniss），說他除了是非常優秀的報導攝影家，跟國際影壇也有良好聯繫，身兼具威望的美國尤金·史密斯紀念基金會、荷蘭世界新聞攝影基金會顧問。

一九九五年七月底，陽光遍灑布達佩斯，我和老伴造訪寇寧斯位於市區的公寓。熱誠爽朗的他將我們迎進書房，在最明亮的角落坐下，親切詢問能幫什麼忙。一九三七年誕生於羅馬尼亞特蘭西瓦尼亞（Transylvania）的他，一九四九年隨家人移民鄰國匈牙利，從此扎根布達佩斯。學會攝影後，在一家雜誌從攝影記者升到藝術總監，於一九七五年出版的《天上的新郎：匈牙利民俗風情》（*Heaven's bridegroom: Hungarian folk customs*）攝影集，如今在亞馬遜的售價已達美金一千元。他的其他代表作還有於三十餘年間記錄的家鄉《特蘭西瓦尼亞：一個傳統農民世界的消失》（*Inventory: Transylvanian Pictures 1967-1998*）。

「鄉村傳統在這塊土地延續了很長時間，且因羅、匈兩國鄉鎮的互動關係而更為豐富。對我來說，無論從攝影師或人類學、社會學的角度來看，用相機保存這些地區的生活與民風都是很重要的。」

《攝影家》雜誌的〈匈牙利攝影專號〉於一九九七年八月順利推出，寇寧斯居中引介，功不可沒。所有製版材料透過一家國際快遞公司寄還，誰知竟遭遇航班失事。十一位攝影家原作全毀，該公司卻當文件處理，賠償金額少得不像話！

我惴惴不安地告知寇寧斯，直到接獲回音，心中大石才落下來。他一如往常般俐落，來了封短信：「我把快遞公司的信件貼在攝影協會布告欄上，大家看了都諒解，並要我感謝你把他們的作品印得這麼好，讓世人了解匈牙利的攝影家！」

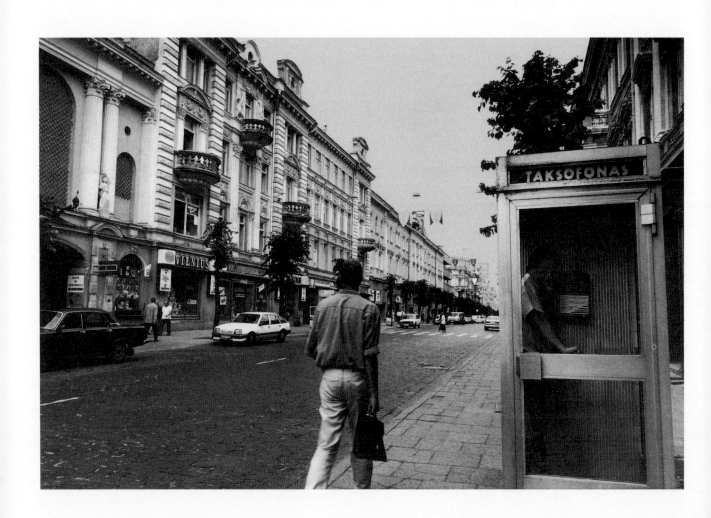

布達佩斯街景，一九九五

古堡與火爐的合併

匈牙利於一九八九年恢復民主政治，我們去的那年觀光客還不多，任何地方幾乎都看不到英文標示。街上十分安靜，商店陳設簡單，老百姓的衣著也相當樸實。寇寧斯找了一位英語流利的攝影教師多麗・克雷拉（Tory Klara）陪我們走訪名勝古蹟，記得她特別客氣，時間到了就告辭，總不讓我們請吃飯。

布達佩斯是隔多瑙河相對的兩座城市，右岸是布達（Buda）、古布達，左岸是佩斯（Pest），於一八七三年才合併。在此之前，人們慣稱這座「多瑙河上的明珠」為佩斯—布達（Pest-Buda）。布達擁有城堡、古蹟，從前為匈牙利王國首都，現在是總統府所在地。佩斯兩字源於斯拉夫語的「火爐」，古時候的人說老天爺在此地燒窯，所以才會有那麼多溫泉。

那次旅行留下的單據顯示，我們坐了纜車、到過漁人堡（Halászbástya）、歷史博物館（Budapesti Történeti Múzeum），還在 Vigadó 歌劇院欣賞過音樂會。怪的是，老伴與我不約而同，都對這些地方沒什麼印象。探究原因，可能是上一站的布拉格太令人難忘，把布達佩斯給覆蓋了。但無論如何都該感謝克雷拉，從七、八張淡紫色的票根看來，我們還搭過幾趟公車。

語文一竅不通，在旅館看到幾頁粗紙印刷的淺藍色目錄，還以為是各地的音樂會場次，無限愛惜地拿了一份做紀念。薄冊一放二十年，找出來上谷歌翻譯才恍然大悟——那是各溫泉浴場的開放時間與價目表！再度翻閱，不禁失笑。

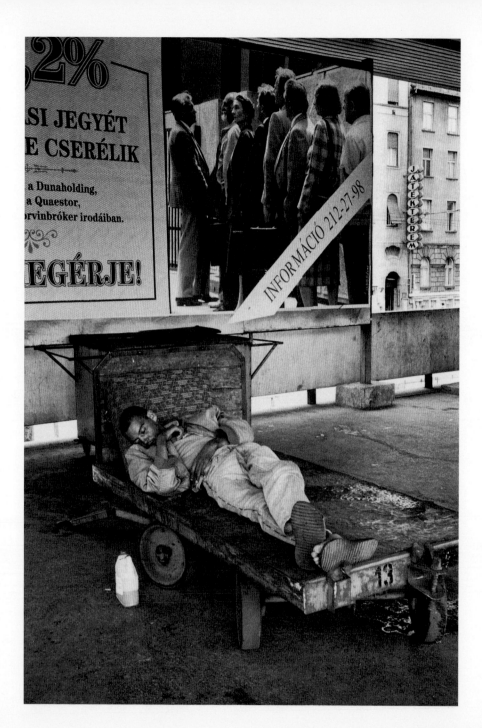

布達佩斯，一九九五

十三號板車上的夢

忘了是火車站月台或百貨公司附近，這位搬運工人在吃飯傢伙上小歇的景象，讓我看到柯特茲鏡頭下的布達佩斯。大師在銀行上班時，利用中午休息時間捧著相機四處捕捉市井生活，作品透露的關懷，讓人看了既溫暖又心酸。

一八四七年，匈牙利的民族英雄、愛國詩人桑多爾·裴多菲（Sándor Petőfi）在一首詩中如此描繪國人特質：

我是一個匈牙利人，本性嚴肅，

有如小提琴的較低音調。

微笑也許流轉唇角，

但從不立刻開懷暢笑。

眼裡綻放最大喜樂，

常與無聲淚珠相依伴。

所有悲哀我都耐心背負，

但永不，永不渴盼同情！

加個髒舊的椅墊，這台滿是汗漬的十三號板車便成了溫床。工人的衣物略嫌單薄，不知是等不到工作，還是已操勞到睏乏，一手護著胸口，一手撫著腹部，沉沉入睡。除了一身力氣，還擁有的就是車輪旁的那只塑膠罐，裡面所剩不多的液體，是機油還是飲料？廣告看板裡的白領階級提著公事包，個個衣著考究、自信滿滿。

或許在工人的夢境裡，自己也是其中一位？

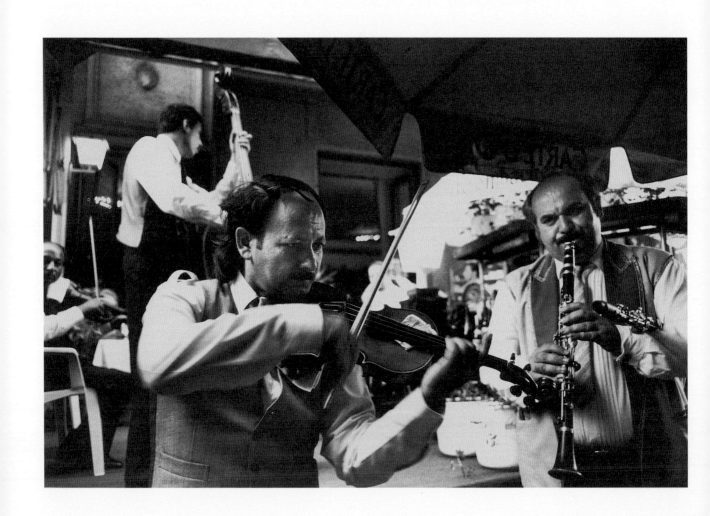

布達佩斯某餐館，一九九五

無所不在的樂師

在這個城市，無論到哪個大餐廳或露天咖啡座，只要一坐下，就會有樂隊靠過來，極其賣力地為你演奏，一首接一首，持續二十分鐘是常事。隨著旋律，小提琴手一晃一晃地挨進，露出最迷人的微笑，用眼神不斷提醒你，弦橋上夾的小費可都是美金哪！

很難不打賞，因為樂師的技巧都好極了，薩拉沙泰的〈流浪者之歌〉、巴爾托克（Béla Bartók）的舞蹈組曲都奏得非常流暢，就算現點曲目也很少被難倒。問題是，起初還覺得挺浪漫、有助於開胃，但次數多了便不堪其擾，除非掏錢打賞，想安靜一會兒都不成！

這些無所不在的樂師都是吉普賽人，事實上，匈牙利音樂常常有吉普賽旋律的痕跡。像他們這樣的水準，幸運之神一旦降臨，或許就可成為閃閃發亮的巨星。已經紅了好多年的拉卡托許（Roby Lakatos）也曾在類似場合討生活，受到國外唱片經紀人的賞識，很快就名揚世界。布達佩斯的優秀樂師不少，但能出那麼多專輯的，目前只有拉卡托許。

一般樂師的程度都這麼高了，豈能不去音樂廳體驗一下正式演出？為此，我們特地去欣賞了一場輕歌劇交響樂。節目單還在，擔任演奏的是布達佩斯萊哈爾樂團，曲目包括弗朗茲萊哈爾（Franz Lehár）、史特勞斯（Johann Strauss）、卡爾曼（Emmerich Kálmán）等人的作品。

音樂會的聆聽經驗如今已淡忘，現在想到布達佩斯，就會記起餐廳樂師的手指在琴把滑動，弓在弦上飛舞出一波又一波的激情顫音。

蓋樂特酒店游泳池，布達佩斯，一九九五

誤打誤撞進蓋樂特酒店

那天深夜由布拉格抵達布達佩斯，一覺醒來已是日上三竿。在位於布達的旅館附近逛了一上午，決定跨越多瑙河，到對岸佩斯找個地方吃中飯。河畔的老建築不少，邊走邊欣賞，見迴廊下有個感覺不錯的餐廳，偕老伴欣然入座。

環境相當氣派，菜單價格卻不高，放心請侍者推薦。至於吃了什麼，當初留下來的帳單可是記得清清楚楚：魚子醬、鯉魚湯、濃郁的蔬菜燉牛肉、紅椒烤全魚，還有紅葡萄酒、布丁及濃縮咖啡、卡布奇諾咖啡。收銀機打出來的訊息，就連點餐時刻也有：一九九五年七月二十八日十二點四十三分。

酒足飯飽，拐進大廳瞧瞧，發現這家蓋樂特（Gellert）酒店不但室外有游泳池，室內也有游泳池。牆壁、石柱、欄杆無不精雕細琢，古典馬賽克圖案讓人目不暇給。歷史、文化、民俗風情、休閒生活匯於一堂，不下池體驗可是罪過！視野開闊，玻璃屋頂挑高十來米，水質極清極澈、溫度恰到好處，真是身心舒暢！

匈牙利全國三分之二地區有地熱資源，布達佩斯溫泉更被認為是全世界最好的礦泉水。此地在羅馬時代即有溫泉浴場，如今留下的古浴池多半是鄂圖曼時期的土耳其人所建。蓋樂特酒店是歷史最悠久的，天然熱泉已在這兒涓涓不斷地冒了兩千多年。

後來才知道，我們誤打誤撞進了布達佩斯的頂尖名流休閒所。就連美國總統尼克森、鋼琴家魯賓斯坦（Artur Rubinstein）、大導演維斯康提（Luchino Visconti）都來住過蓋樂特。一九三七年，荷蘭的茱莉安娜皇后（Queen Juliana）還於此度過她的新婚之夜。

租泳衣、浴袍時，經過幾道冒出熱氣的門，服務生比手畫腳地表示，裡面的溫泉池有按摩服務。在布達佩斯，泡溫泉的確是全民運動，從貴族到一般百姓，無論藝術家、作家、政治家都常在池邊出沒，既是休閒、養生，又能會友、洽商。所以說，匈牙利的歷史跟浴場脫不了關係，那些新思潮、新運動，就是靠一池熱水醞釀、發酵、加溫出來的。

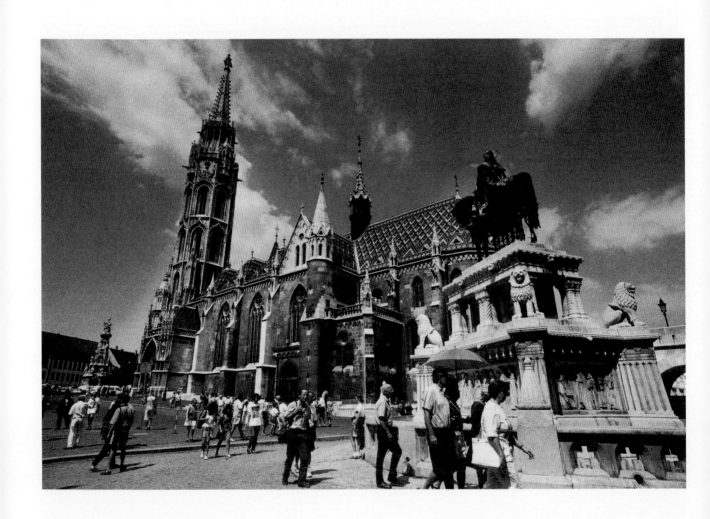

馬提亞斯教堂，布達佩斯，一九九五

見
證
動
盪
的
馬
提
亞
斯
教
堂

布達的城堡區（Buda Castle District）起建於十三世紀，連同多瑙河畔的景觀，於一九八七年被聯合國教科文組織列入世界遺產。該區除了布達城堡，最著名的便是位於中心的馬提亞斯教堂（Matthias Church）。教堂原名聖母瑪麗亞（The Church of Mary），神聖羅馬帝國的皇帝馬提亞斯（King Matthias Corvinus）於一四五八年到一四七〇年大勢擴建後以他為名，並在這兒舉行過兩次大婚，他之後的多位國王也於此進行加冕典禮。

馬提亞斯是能君，對外善於合縱聯橫、征戰拓疆，對內籌措巨資發展藝術、美化城堡與教堂。匈牙利人素來簡樸，對這些驚人的支出頗有微詞，認為過分奢侈，但馬提亞斯的確為這個國家留下不少文學藝術的瑰寶。在他的統治時期，當時的匈牙利北部（該地區現歸屬於斯洛伐克）成為歐洲文藝復興時期的一個重要藝術文化中心。

馬提亞斯去世後，鄂圖曼土耳其軍攻打匈牙利，於一五二六年開始統治一百五十年。直到一六八六年，匈牙利人才終於奪回布達。傳說在那場決定性的戰役中，馬提亞斯教堂的一面牆被砲火轟塌，藏於牆後的聖母雕像因而在一群穆斯林人面前顯現。守軍士氣瓦解，此城當天便被攻破。

接下來，匈牙利人歷經奧地利哈布斯堡王朝（Habsburg）的兩百年統治、奧匈帝國的黃金時期，以及第一次世界大戰後的帝國解體。馬提亞斯教堂見證了匈牙利的動盪，於第二次世界大戰期間不但遭嚴重破壞，還被德國及蘇聯軍隊用來紮營。

一九五〇至一九七〇年間，匈牙利政府花二十年修復，但教堂如今的樣貌，是二〇〇六至二〇一三年斥資歐元四百萬所完成的徹底整修。

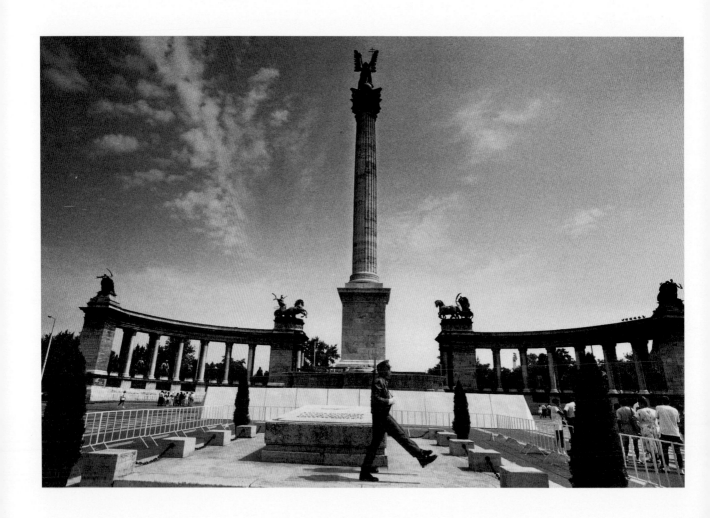

英雄廣場，布達佩斯，一九九五

匈牙利精神的象徵

這座英雄廣場（Hösök tere）的千年紀念碑（Millenniumi emlékm），我在還沒來布達佩斯之前，就於許多影片中見過。印象最深的，就是麥可‧傑克森的MTV把此地當背景，用搖滾節奏將歷史、文化化為時尚的陪襯。

一般認為馬扎爾族（Magyarok）即匈牙利族，「匈牙利」的意思是「十個部落」。來自一個突厥部落的族長阿爾帕德（Árpád）領導馬扎爾人來此屯墾，於九世紀末開始對歐洲發動一系列毀滅性的侵襲，現今義大利及德國的一部分均曾被其大軍洗劫。將匈牙利建立為國家的，則是伊斯特凡國王（Stephen I）。他立天主教為國教，並發展國家行政結構，為匈牙利的繁榮勝景奠定了良好基礎。

這個國家歷史短、政局複雜，生存在東、西歐與巴爾幹半島的夾縫中，隨著歷史潮流而興衰。一度擁有無限財富，版圖從亞得里亞海伸展到黑海，甚至北到波羅的海。第一次世界大戰後，五分之三國土被分配給羅馬尼亞、捷克與南斯拉夫，三分之二的人口因而失去。

環境壓力使匈牙利人形成流浪散居的狀態。據統計，有百分之三十的匈牙利人生於異邦、死於異邦，其中不乏知名人士，包括諾貝爾獎得主。匈牙利的歷史充滿創傷與動盪，人民卻依然保存著友善、忍耐與聽天由命的精神。

這座紀念碑建於一八九六年，做為馬扎爾人征服斯土一千年的紀念。各部族首領、匈牙利歷史名人由三十六公尺高的圓柱間隔，彼此圍繞著天使長加百列（Gabriel），俯瞰遍布廣場的觀光客。

拍這張照片時，兩位踢正步的士兵動作整齊一致，分毫不差，看起來好像是一個有四隻腳的人。按快門時，麥克‧傑克森的〈顫慄〉（*Thriller*）又浮上腦海。

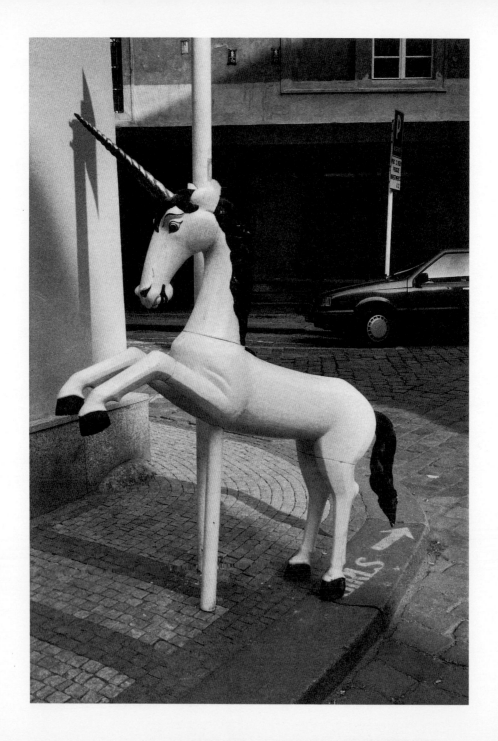

布達佩斯街頭，一九九五

神話與現實

在街角看到一隻可愛的獨角獸，刻得像匹小馬，卻不是玩具；外貌很新，卻沒人管；獨自倚在細細的交通號誌桿上。或許主人把它暫時放在這兒去辦事，待會兒再來帶它回家？在只有車沒有人的巷口，這隻獨角獸的存在彷彿一種暗示，讓人充滿遐想。

獨角獸代表高貴與純潔，據說在希伯來人的《舊約聖經》中，就曾提過「長了一隻角的馬」。公元前三九八年，古希臘歷史學家克特西亞斯（Ctesias）在書中寫到：「獨角獸生活在印度、南亞次大陸，是一種野驢，身材與馬差不多大小，甚至更大。身體雪白，頭部呈深紅色，有一雙深藍的眼睛，前額正中長出一隻角，約有半公尺長。」印度文書也記載，獨角獸比羊大一點，其角具解毒作用。

在中世紀的歐洲神話中，獨角獸被描寫為單純、善良的生物，對人類十分友好，平時自由自在地倘佯於山林野外，可是聞到少女的體香，便會不由自主地靠近，渾然不知自己正步步邁向圈套。純真少女露出野蠻面目，殘忍地斬下獨角獸的角。失去一切魔力後，靈獸只能聽任獵人無情宰殺。據說，獨角獸最後一次被見到是在十七世紀末。由於人類的貪婪，它被大肆捕捉，徹底滅種。

一九八九年東歐劇變，匈牙利同大多數東歐國家一樣，經歷了由共產主義過渡到市場自由化的過程，舉國經濟開始起飛。然而，資本主義的神話也有破滅時，二〇〇七年以降，匈牙利受到全球經濟危機影響，經濟迅速衰退，災情嚴重，直到現在依舊不樂觀。

想看看這隻獨角獸到底屬於誰，可是等了又等，始終不見人來。難道它是不小心從神話世界墜落，迷失在現實的街頭？天氣愈來愈熱，我只好按下快門，繼續旅程。在世界各地穿梭行走的我，是否也會在回憶中迷路？

在 他 鄉

攝影・文字	阮義忠
整體美術設計	洪于凱
責任編輯	施彥如
董事長	林明燕
副董事長	林良珀
藝術總監	黃寶萍
執行顧問	謝恩仁
總經理兼總編輯	許悔之
經理兼主編	林煜幃
財務暨研發主任	李曙辛
行銷企劃	石筱珮
編輯	施彥如
助理美術編輯	吳佳璘
策略顧問	黃惠美・郭旭原・郭思敏・郭孟君
顧問	林子敬・詹德茂・謝恩仁・林志隆
法律顧問	國際通商法律事務所／邵瓊慧律師
出版	有鹿文化事業有限公司
地址	台北市大安區濟南路三段28號7樓
電話	02-2772-7788
傳真	02-2711-2333
網址	www.uniqueroute.com
電子信箱	service@uniqueroute.com
總經銷	紅螞蟻圖書有限公司
地址	台北市內湖區舊宗路二段121巷19號
電話	02-2795-3656
傳真	02-2795-4100
網址	www.e-redant.com

初版：2015年11月
ISBN：978-986-9202-08-4
定價：380元

國家圖書館出版品預行編目(CIP)資料

在他鄉
阮義忠 文字 攝影
一初版 — 臺北市：有鹿文化, 2015.11
面；公分 — (光遷；2)
ISBN 978-986-9202-08-4(平裝)
958.33　　　　　104019869